清明上河圖
宋朝的一天

田玉彬 著

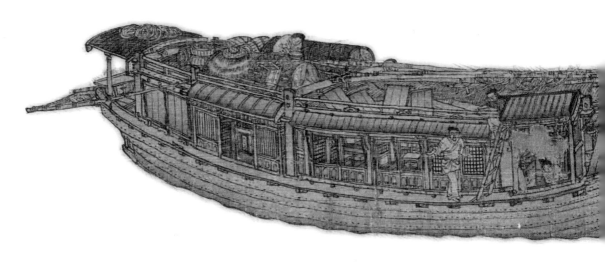

作者序

一起來趟《清明上河圖》發現之旅

《清明上河圖》是最偉大的畫卷之一，我已看過無數遍了，可是每次再看都還有新發現。比如，前幾天我又在麥田盡頭的農舍院牆邊發現了一架鞦韆。它明明白白地掛在那裡，可我竟然才發現。

因為它在畫面邊緣，一個很不起眼的地方。可我還是會自責。學者們一直在爭論《清明上河圖》的「清明」是什麼含義，有說表示「政治清明」的，有說是指「清明坊」的，還有人說它畫的季節是秋天，根本不是清明節的景象。但是那架鞦韆啊，一直掛在那裡，掛了快一千年了。宋朝盛行清明節盪鞦韆，那架鞦韆一直在無言地訴說，不要無視細節而空發議論啊。

當然，發現一架鞦韆還不夠。我們還要發現更多。

我還發現了水井邊一個打水的男子露出了他的屁股，因為他穿著開襠褲。不光男子穿開襠褲，女子也穿。在畫卷另一處，一艘小船上有個女子正在倒洗衣水，船篷上晾曬著她剛洗好的衣裳，其中有一件就是開襠褲！開襠褲，男的也穿，女的也穿。但畫家畫得可真好，他給你們看男子的屁股，卻只給你們看女子的衣裳。分寸拿捏得緊緊的。

這本《清明上河圖》，就是要帶讀者看裡面這些有料、有趣的細節。我想讓讀者在看畫時，也能像我一樣不時發出驚歎：「哇，宋朝竟然有這個！」「哦，原來如此！」「啊，竟然如此！」

我愛中國畫，愛得熱烈，愛得有了沮喪的陰影，我還愛得有了恨。我恨不能準確地描述和解釋。《清明上河圖》開頭的場院裡有一支輾軸，有人說它是碾子。輾軸和碾子形狀很相似，但它們是不同的農具。我也有很多的不準確。比如，有一個行蹤詭祕的人似乎留著長辮子，我也曾相信他是金國派來的間諜。但我現在不信了，因為我在圖中找到了不能確定他是金國人的證據。

對準確的渴求與對不準確的焦慮，都是因為愛。愛著愛著，愛出了哲學：模糊有時也是一種準確。比如，《清明上河圖》中總共畫了多少人物？這個看似簡單的問題，卻是一直眾說紛紜。有的說五百多，有的說一千多！當然，也有認真的人用「數米法」統計，並且把米粒反覆數過幾遍，結果為八百一十五人。不過，沒有統計標準，統計數字就沒有多大意義。我設立的標準是，只要露出一點身子，哪怕一截衣袖、一隻腳，也算一個人，然後用電腦軟體統計，結果為八百零六人。

開頭的話就說到這兒。希望讀者能帶著聽朋友講畫的心情，跟我一起探祕這幅偉大的畫卷。

田玉彬

5

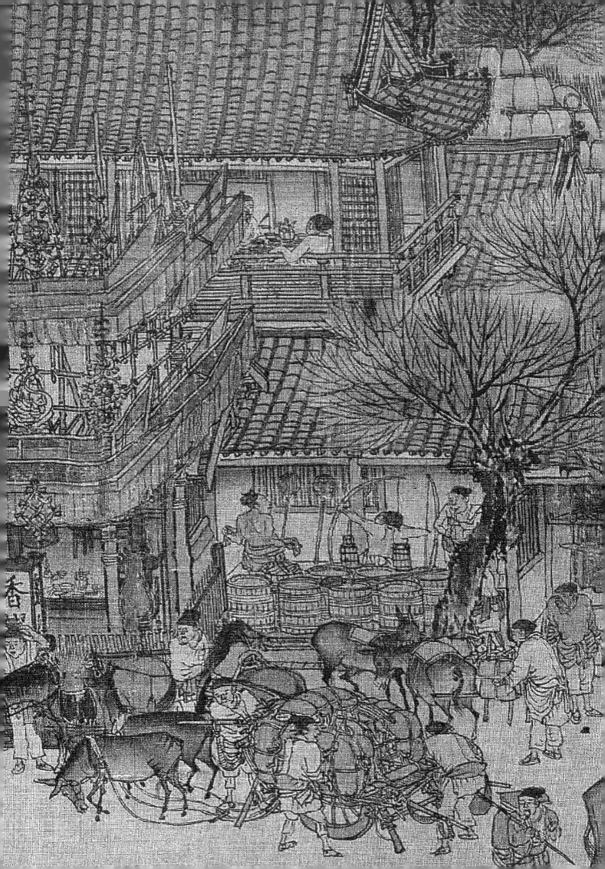

看畫前，你應該要知道的問題

《清明上河圖》到底在畫什麼？

《清明上河圖》畫的是清明時節北宋都城汴京（今河南開封）從郊區到城內的情景。它不是畫汴京全景，而是選擇了一條主線，從郊區的一座小橋出發，走一段路，到了汴河碼頭；路繞河走了，就捨路而取河，由河道繼續往城門方向前進；經過河道上的一座大橋（稱為虹橋，是全卷的中心），再走不遠，河道就拐彎了，於是又捨河而取路，上岸繼續向城門走。來到了城門口，穿過城門到城裡，最後再描繪一段路，全卷結束。

當然，《清明上河圖》不是為了畫道路河流交通圖，而是為了畫街市、河市（虹橋附近、汴河兩岸熱鬧的市集）的種種情況。換句話說，它畫的是汴京市井眾生相。《清明上河圖》全卷畫了八百多人，都是些什麼人呢？有官吏，有僕役，有商販、轎夫、搬運工、說書人、算命師、行腳僧、理髮匠、醫生、乞丐……婦女、兒童雖然出現得不多，但個個畫得有意思。畫家畫這好幾百人，個個畫得鮮活生動，這其實是很不容易的。不僅是對繪畫技巧的高度挑戰，也因為畫卷的尺寸限制大。

《清明上河圖》的高度只有廿四·八公分，既要畫場面，又要畫人物，人物就只能畫得很小。多小呢？通常只有二、三公分高，畫中人物那麼小，卻還能畫出情態來，相當不容易。但儘管不容易，畫家卻盡力將每個人畫得不同。畫中這麼多人，全都沒閒著、各有各的事情，各有各的情緒，各有各的細節。於是，我們就看到了各色各樣有情感、有個性，甚至有故事的宋朝人物！

除了畫人，還畫大船。宋朝大船在當時世界上可是「高科技」，畫得非常仔細。比如，大船舵葉的結構是用木板豎向拼接而成，再用橫木加固，都可以從畫中看得清清楚楚。

除了河上的船，街上還有多種車輛。有的大車輄轆高過一人，整車高度足有兩人高！可以想像站在這樣一輛大車旁邊是什麼感覺。既然是畫市井，肯定少不了畫各種買賣。比如，街頭有賣「飲子」的，這是一種祕製飲料，有點像現在的涼茶。有賣甘蔗的，北宋時候長江以北沒有甘蔗，所以在汴京吃到甘蔗，可以說明當時的運輸狀況。還有賣花的，宋朝人超喜歡花，尤其是男的！畫中可以看到有大鬍子大叔在買花。除了賣東西，還有賣手藝，比如給人刮臉的理髮匠。除了買賣，還有撮合買賣的仲介，我們可以看到他甩著長袖子走在街上，隨時準備著在長袖遮擋下捏住顧客的手，促成一單買賣。

除了人物、車船、買賣，畫中還有一些匪夷所思的細節。比如圖中有兩個人，他們是政府快遞員，不知爲何一個在縫補衣服、一個在趴著睡覺。他們對面就是熙熙攘攘的街道，趴在地上睡覺，還露出紅褲頭，怎麼不害臊？畫中還畫了許多樹木、許多建築、許多家具、許多動物。這些東西好像不怎麼有趣？其實不然。比如，畫家畫了一棵老柳樹，樹幹明明完全已斷了，卻還好端端地懸在空中，真讓人百思不得其解。有的樓前有一種栀

子燈，是模仿梔子果製作的。想像一下，晚上點亮以後該有多麼漂亮！至於動物——城門外有一群豬，也沒有人管，自顧自地要上街去。

命運多舛的畫家和流浪的畫

《清明上河圖》的作者張擇端，字正道，東武（今山東諸城）人。他的家鄉儒家文化（儒家主張仁愛）深厚，並且有注重現實的藝術傳統，給了少年時期的張擇端潛移默化的影響。

長大後，張擇端離開家鄉到都城汴京遊學，準備參加科舉考試。但不知爲什麼，可能是政策變化，也可能是考試失利，或者家中發生變故而無力再供他讀書，總之，張擇端放棄了讀書，改學繪畫，並且考進了宮廷畫院——翰林圖畫院。

宋朝翰林圖畫院高手雲集、各有所長，張擇端擅長界畫。所謂界畫，就是借助界筆①、直尺畫線的繪畫。不過，張擇端的畫藝兼工帶寫，不僅界畫技藝高超，人物畫技巧也很棒，準確與傳神兼備。並且，由於他是先讀書，而後才學習繪畫，所以他畫的市

宋哲宗像

宋神宗像

井人物非但沒有粗鄙的習氣，反而有一種清雅溫潤的氣質。對於《清明上河圖》所呈現的獨特風貌，最早的評論者金人張著稱其為「別成家數」，也就是「自成一家」的意思。

除了《清明上河圖》，張擇端還畫過《西湖爭標圖》，這兩幅畫卷都被評為「神品」。可惜的是，《西湖爭標圖》早已失傳了。

一一二七年，北宋被金國滅亡。半個多世紀後，一一八六年（金世宗大定丙午年）清明後一日，金人張著為《清明上河圖》寫下了一段跋文，總共僅僅八十五個字。但後人對張擇端生平的瞭解，主要就是依據這一段短短的跋文。

張擇端在什麼時候畫《清明上河圖》？有學者認為是在徽宗朝初期（一一〇一年至一一一〇年之間）畫的，當時張擇端四十歲左右；但有學者認為是在宋神宗統治時期（一〇六八年至一〇八五年）畫的。宋神宗就是任用王安石推行變法的那位皇帝，但卅八歲就去世了。宋神宗就是任用王安石推行變法的那位皇帝，但卅八歲就去世了。傳位給他的第六子趙煦，也就是宋哲宗，十歲即位，廿五歲去世。在宋神宗的向皇后大力支持下，宋神宗的第十一子趙佶當了皇帝，就是宋徽宗。

① 界筆是一種特別的畫筆，有一個圓形筆套，作畫的時候，將毛筆放在筆套裡，只露出毛筆的毫尖，然後將筆套靠在直尺上移動，這樣就能畫出又勻又直的墨線了。如果想畫粗一點的線條，就讓毫尖露出長一點，反之，就露出短一點。為什麼要用界筆作畫呢？這是為了更加精確、寫實地畫出建築、家具、舟車等。

宋徽宗像

宋徽宗看過《清明上河圖》，在卷首爲畫作題寫了畫名，而且蓋上了他的「雙龍小璽」。宋徽宗的題字和印璽非常寶貴，直到明朝還有人見過。非常可惜的是，明末有個裝裱匠在重裱《清明上河圖》時，把徽宗的題字和印璽剔除了。據說，這個裝裱匠還做了一件事，就是在離畫卷起首不遠處，補畫了一頭驢。北宋滅亡後，張擇端在內的這些宮廷畫家，有些逃往南方，後來成爲南宋初期的宮廷畫家；有一小部分逃去西蜀，也就是現今的四川；還有一部分流落在淪陷區，或被金軍擄到北方，最後大多自謀生路。張擇端很可能留在北方金國統治區域。至於他如何度過餘生？因何去世？何時去世？就完全無法推測了。

那麼，《清明上河圖》下落如何呢？這就要說到宋神宗的向皇后了，她跟《清明上河圖》的淵源很深。宋神宗去世後，趙煦（宋哲宗）即位，向皇后成了向太后。宋哲宗去世後，本來輪不到趙佶當皇帝，可向太后就是看好趙佶，力排眾議把趙佶推上皇位。而趙佶呢，投桃報李，當上皇帝以後，給了向太后很大的尊崇，也給了向太后的兄弟，也就是他的舅舅們很多好處作爲報答，其

《聽琴圖》
彈琴的宋徽宗
出自北宋‧趙佶
北京故宮博物院藏

宋徽宗的「雙龍小璽」之一
出自唐‧杜牧書《張好好詩》卷
北京故宮博物院藏

宋徽宗的「雙龍小璽」之二
（此印真實性待考）
出自《東丹王出行圖》
美國波士頓藝術博物館藏

這幅畫卷傳到了向家後代向子韶手裡。

中就包括把《清明上河圖》賜給他的舅舅向宗回。再後來，

向子韶，向太后的再從侄①。向子韶堅持抗金，建炎二年（一一二八）金人晝夜攻城，城被攻陷後，向子韶仍率軍民與金人巷戰，最後被俘。金人想讓他投降，左右的金兵使勁摁他讓他下跪，他就是不跪，還衝著金人戟指②怒罵，他就這樣被殺害了。後來，向子韶全家都被殺害，只有一個六歲小兒倖存。他的家產，包括《清明上河圖》在內，也被擄掠一空。在北宋滅亡後的半個多世紀裡，這幅偉大畫卷被時代風雲裹捲著，不知經歷了多少驚心動魄的時刻。有一天，終於被張著的慧眼所識，從此開始了它有緒的傳承。

如果沒有《清明上河圖》，千百年後誰還會提起我這個皇后？

《宋神宗后坐像》
台北故宮博物院藏

戟圖
出自清代《弘曆歲朝行樂圖》
北京故宮博物院藏

①祖父親兄弟的曾孫稱為再從侄。

②原伸出食指、中指像戟一樣指人，叫作戟指，表示憤怒或勇武的情狀。「戟」是一種古代兵器，長柄一端裝有槍尖，旁邊附有月牙形鋒刃。

《清明上河圖》的裝裱形式是「卷」①。「卷」是中國最古老的書畫裝裱形式之一，後來逐漸發展出立軸、冊頁等形式②。

「卷」也叫「手卷」，其中一個重要原因是，欣賞手卷時，是以「左舒右卷」的方式，展開一段看一段，看完一段後卷起來，再展開下一段；每次展開的長度都是在雙手控制自如的範圍內。

古人欣賞手卷時，左手輕持手卷，右手拿著卷軸，向右徐徐地展開，當手卷開到與肩同寬時，就開始欣賞第一段了。欣賞完第一段後，接下來持軸的右手先把手卷向左卷起來，一直卷到左手的位置，這時左手再放鬆，由右手再重複第一次的動作，徐徐展開第二段。就這樣，一段一段展開，一段一段欣賞，直到把全卷看完。

稱為「手卷」，原因除了看畫時是用手來舒卷以外，也跟欣賞體驗有關。手卷不是像立軸般掛在牆上讓人圍觀，也不是博物館為了方便向公眾展示而把全卷一次性展開攤平，而是一個人，頂多和一兩個密友，安安靜靜、不急不忙地慢慢看。欣賞手卷的體驗，有點像今人讀書、看電影：讀書是一個人手捧書，一頁一頁翻閱；看電影是一個鏡頭接著一個鏡頭。只不過，書頁的翻

明·王問《煮茶圖》卷（局部）
台北故宮博物院

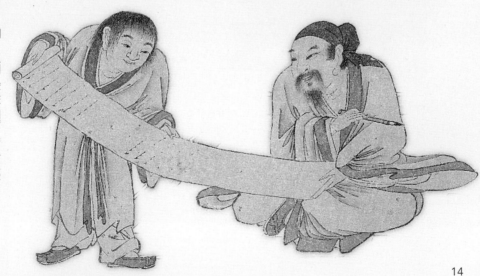

動和鏡頭的切換，不如手卷那樣隨意且以每個人為尺度：大人臂長，可以展開寬一點；小孩臂短，可以展開窄一點。每個人眼前的畫面，因為各自展開的寬窄而不同。

手卷縱向（高度）一般不太高，常在三十公分左右（高過五十公分就算「高頭大卷」），但是橫向（長度）卻可以很長，有的長數公尺，甚至長達十數公尺。當然，也有例外。有的手卷長度很短，不過幾十公分，可稱為「袖珍小卷」；有的既高且長，如明代《入蹕圖》近一公尺高，超過三十公尺長，就只能用「超級大長卷」來稱之了。

未展開的手卷實物照古人看手卷是一段一段地展開看，這種傳統觀看方式伴隨著連綿不絕的意外與發現。

①卷，這種形式的源頭可以追溯到春秋至漢所盛行的「簡策」。「簡策」就是把寫有文字的竹片、木片，用繩帶穿連，編成橫長條形，方便卷起來存放。東漢以後，雖然絹紙的使用逐漸普遍，但人們仍然沿襲簡策的裝裱法，便於卷起。唐代以前，手卷一直是書畫的主要裝裱形式。

②讀者在看到古畫名稱時，常會看到畫名後還跟著「卷」、「軸」或「冊頁」，如《清明上河圖》卷、《聽琴圖》軸、《果熟來禽圖》冊頁，這就是該畫的裝裱形式。有人不知，把裝裱形式也寫進書名號裡，比如《清明上河圖卷》，就是混淆了畫的名稱和形式。

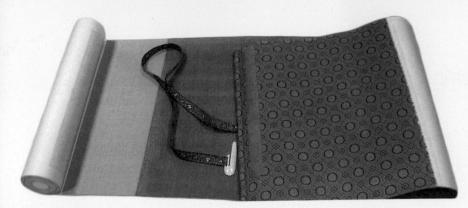

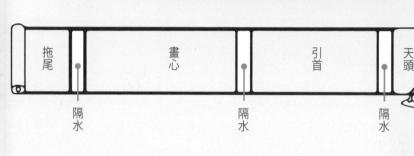

題簽和包首

帶子

別子

天頭

引首

隔水

畫心

隔水

拖尾

隔水

中國古代書畫裝裱經過歷代演變，已形成共通格式。不過，也不是一成不變。比如宋代的手卷從右至左，由天頭①、隔水②、畫心③、隔水、拖尾④組成。明代的手卷增加了引首⑤，就成了這樣的組成：天頭、隔水、引首、隔水、畫心、隔水、拖尾。

①天頭：是指卷首的鑲料。元明以前，卷首天頭很短。元明以後，原本大多裱在卷內的題簽，逐漸由卷內移往卷外，卷內天頭於是加長，因而發展出引首（引首最早在明初出現）。立軸式書畫不僅有天頭，還有地頭，分別位於立軸書畫的上、下兩頭。

②隔水：或稱「隔界」，是鑲在「天頭」、「畫心」及「拖尾」之間的一條綾絹，一是分界之用，二是為了美觀。在本幅（畫心）前的隔水稱為「前隔水」，本幅後的稱為「後隔水」。

③畫心：在書畫裝裱中，是指書法或繪畫作品主體。

④拖尾：又名「尾紙」，是書畫手卷的一部分，位於後隔水之後。既有保護畫心的作用，也可供鑑賞者題寫跋語。因開卷至末尾才能見到，因此得名。

⑤引首：指在畫心前面所留的空白紙，因開卷時首先見到，故稱「引首」。一般用來題寫書畫名稱或品評。引首與畫心之間有前隔水。

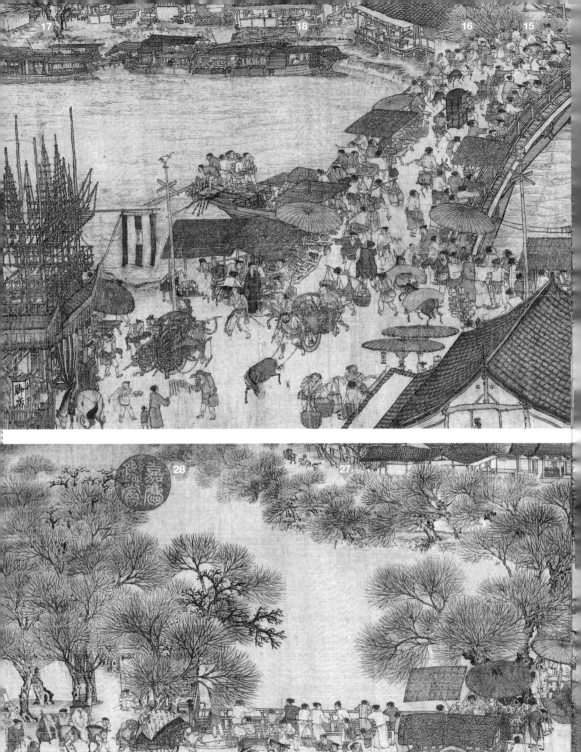
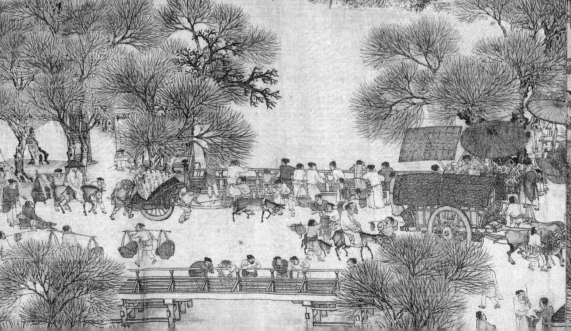

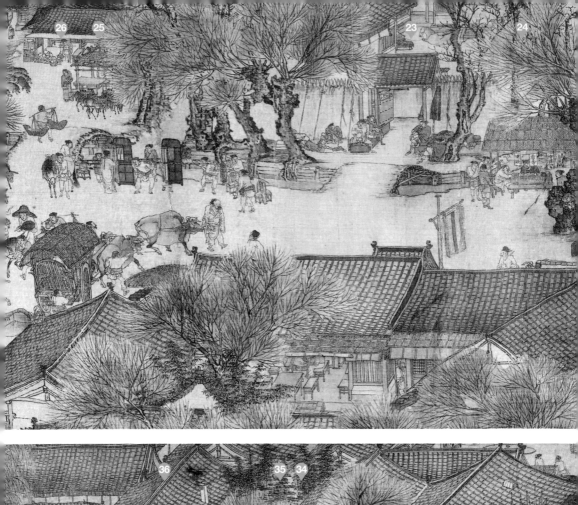
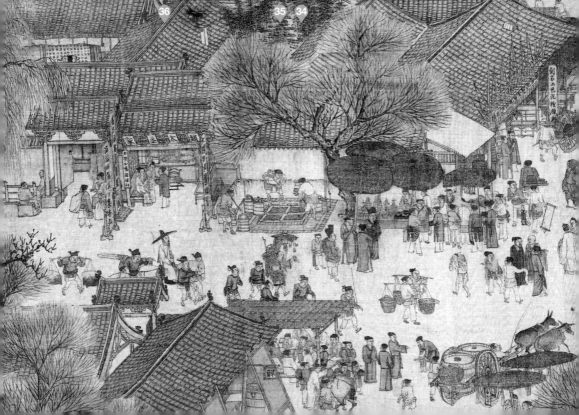

細讀

36 視角走進大宋市井生活

有人或許會問，為什麼是「讀」而不是「看」？古畫不僅需要看，還需要讀；看，表示看見，而讀，強調讀懂。

就拿《清明上河圖》來說，它的價值主要不在於美不美，而在於其豐富的內涵。用現在的話說，就是古畫傳達的訊息量很大，因此，光用眼睛「看」是不夠的，還要用方法、用知識去解讀，這樣，才能看得仔細、讀得明白。

當然，強調讀，不是忽視看，看與讀是密不可分的。

我常說，讀懂古畫要分三步走：首先，就是要仔細看、看清楚，這是解讀古畫的基礎。所以，每一小節的解讀，我總要把細節放大給讀者看個一清二楚；其次，我們盡量多聽聽古人怎麼說、現代研究者怎麼說。最後，我鼓勵每一位讀者勇敢做出自己的理解，只有我們有了自己的理解，古畫才會重新活起來。

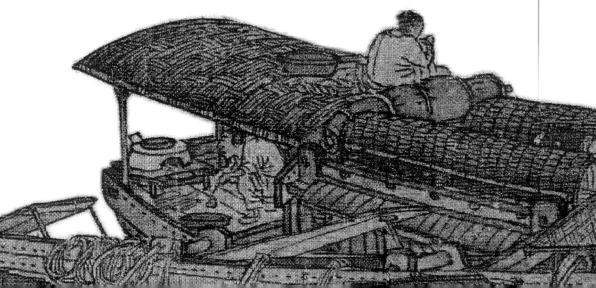

① 驢隊馱的是什麼？

中國古卷是從右向左，一段一段漸次展開看。所以，《清明上河圖》一開始，會先看到從薄霧中走來一支驢隊。道路和田野上空空的，除了這支不急不忙走來的驢隊以外，再沒有其他人。可想而知，這是一個安靜的早晨。

這支驢隊由五頭小驢和兩個人組成，每頭驢都馱著兩個筐，筐裡有黑色條狀物。那是什麼？很像是木炭。根據宋人史料筆記《雞肋編》，張擇端畫《清明上河圖》的時候，汴京絕大部分人家日常所需燃料，早就由木炭改為煤炭了①，所以有人認為，這支驢隊馱運的木炭應該是用來溫酒的。這種說法不無道理，宋人太愛酒了，有時連救濟物資中都會有酒，所以有溫酒的需求。此外還有人說，這些木炭可能是給京城富貴人家取暖用的，因為北宋末年中國氣候進入「小冰期」，那時的清明節比現在要冷得多。

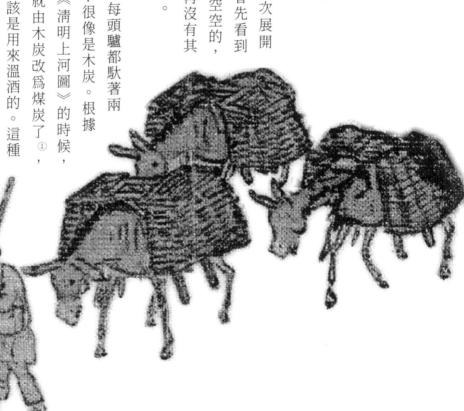

出自畫卷中後部賣完炭的驢隊。

18

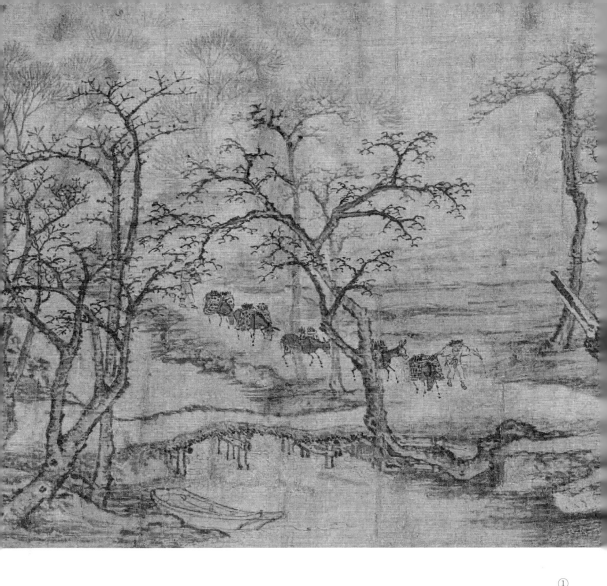

① 南宋·莊綽《雞肋編·卷中》：「昔汴都數百萬家，盡仰石炭，無一家燃薪者。」汴京是當時世界超級大城市（人口過百萬，人口密度大得超乎後人想像），柴荒問題曾經很嚴重，後來石炭（即煤炭）取代柴炭成為京城的主要燃料，才解決了柴荒的問題。

領頭的是一個少年。細看，他梳著「總角」髮型。在古代，八、九歲至十三、十四歲的少年會將頭髮分作左右兩半，在頭頂各紮成一個結，形如兩個羊角，因此稱為「總角」。這個少年走在隊首，隊尾是一個大鬍子大叔，他與少年應該是父子。這父子倆可能是天沒亮就出發，趕往京城去賣炭。

再注意看少年與領頭驢：那時他們走到了小橋邊，少年還在繼續向前，但旁邊的驢子已經自動將頭轉向小橋，做出了轉向的動作，可見這條路牠已經走過多次了，毋須小主人趕牠，自己就知道要轉彎了。

有學者推測，現在我們看到的開頭，並不是原本的開頭。《清明上河圖》在流傳五百年後，卷首已經磨損了一部分（推測約磨損了一尺左右），因此明末裝裱匠把破損部分裁掉，重新裝裱。破損的畫面內容是什麼呢？推估應是遠山和樹木。真實情況是不是就如學者所推測，不能

隊尾的大叔

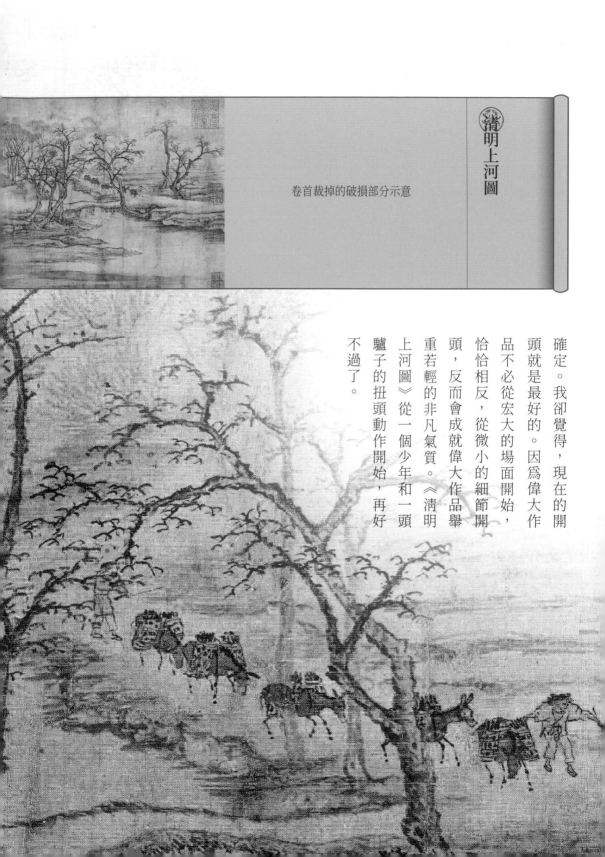

清明上河圖

卷首裁掉的破損部分示意

確定。我卻覺得，現在的開頭就是最好的。因爲偉大作品不必從宏大的場面開始，恰恰相反，從微小的細節開頭，反而會成就偉大作品舉重若輕的非凡氣質。《清明上河圖》從一個少年和一頭驢子的扭頭動作開始，再好不過了。

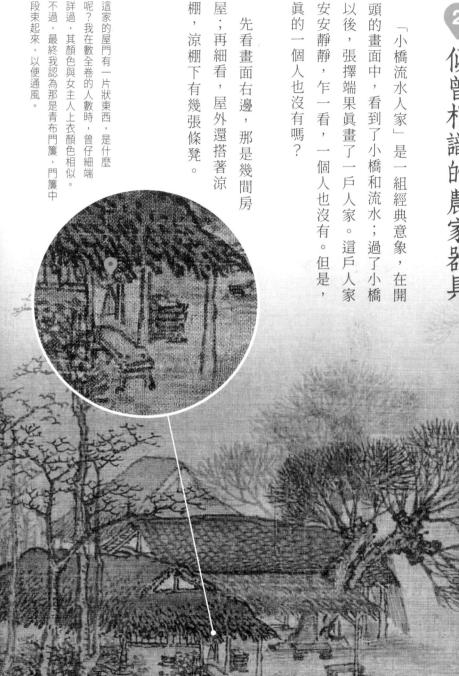

② 似曾相識的農家器具

「小橋流水人家」是一組經典意象，在開頭的畫面中，看到了小橋和流水；過了小橋以後，張擇端果真畫了一戶人家。這戶人家安安靜靜，乍一看，一個人也沒有。但是，真的一個人也沒有嗎？

先看畫面右邊，那是幾間房屋；再細看，屋外還搭著涼棚，涼棚下有幾張條凳。

這家的屋門有一片狀束西，是什麼呢？我在數全卷的人數時，曾仔細端詳過，其顏色與女主人上衣顏色相似。不過，最終我認為那是青布門簾，門簾中段束起來，以便通風。

看來，這戶人家因爲位於通往京城的道路邊，可能也順便做點小生意，比如給來往商販提供歇腳服務。不過大清早還沒什麼行人，主人也就沒在這裡照料。

主人去哪兒了呢？請往屋後看。一段低矮土牆邊似乎趴著一個東西。我認爲那是一頭豬，主人剛才倒上豬食，牠就跑回來吃。這主人的身影，感覺上是一個女子，餵完豬，正走回屋裡去。

她家屋後是一片打穀場，場地上放著圓滾滾的農具，有人說那是碾子。碾子由碾盤和碾滾組成，在碾盤中鋪上麥子、玉米等，碾滾在碾盤上滾動，就能把穀物碾碎。

碌碡

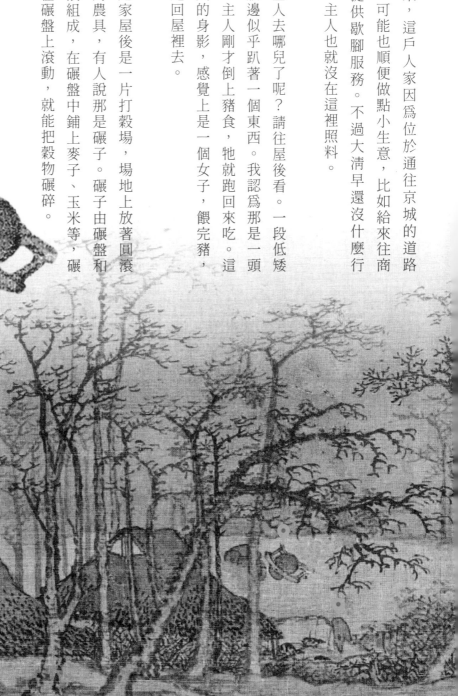

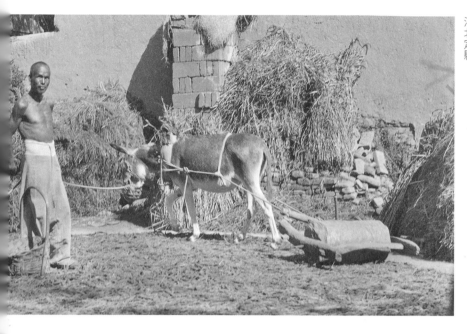

驢拉碌碡　出自《甘博攝影集》，一九三一～一九三二，
河北定縣

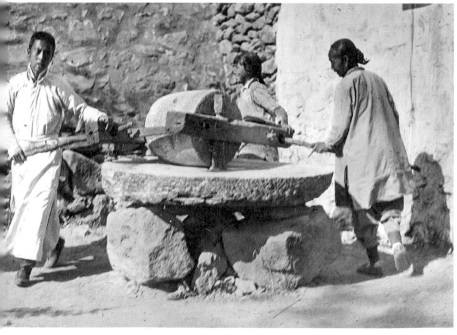

推碾子　出自《甘博攝影集》，一九一七～一九一九，
北京臥佛寺

24

《清明上河圖》中的那個農具是碌碡，直到一千年後的現在，有些地方的人們也還在使用一樣的碌碡碾平農地、碾碎穀物。

碌碡有南北之別。北碌碡也叫石滾，是石製的滾壓農具；南碌碡是平整水田的木質農具，由滾筒和襯套（滾筒外的長方形粗木框）組成。組成滾筒的長木板叫杠條，質地堅硬。因為有杠條，碌碡滾動向前時還會發出「嗞嗞嗞嗞」的清脆聲響。

宋代《耕織圖》（元代程棨摹本）中的南碌碡和北方碌碡很不一樣。現代南碌碡跟宋元時期的碌碡相比，也沒什麼變化。

不急不忙地把「小橋流水人家」看完，《清明上河圖》的序幕也就徐徐拉開了。接下來，我們就要看大場面了。

用於平整水田的南碌碡實物照片
林高志 攝影

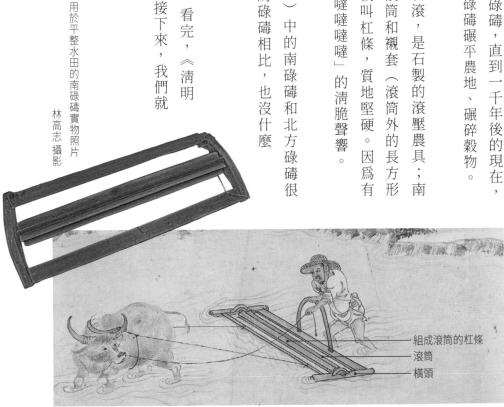

組成滾筒的杠條
滾筒
橫頭

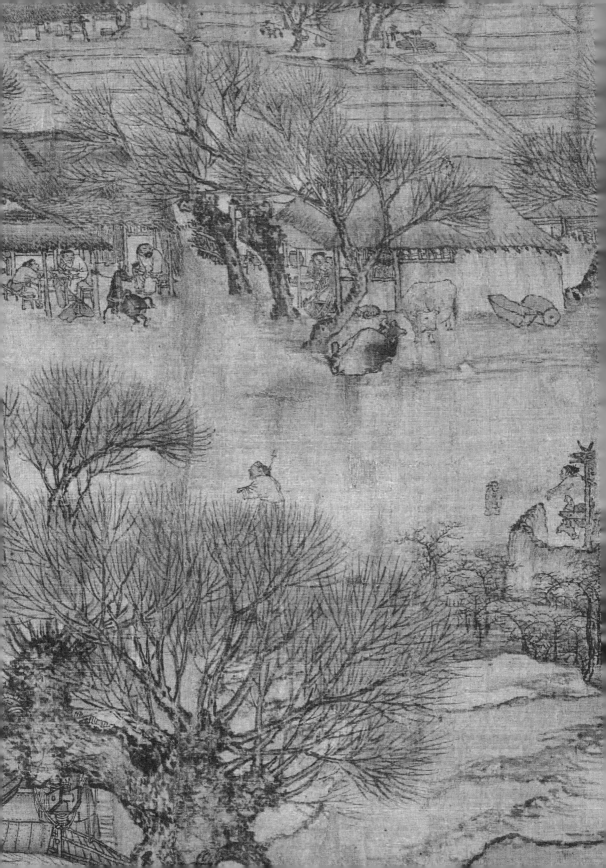

③ 斷柳，危機即將開始

《清明上河圖》第一處著名大場面的所在位置，就是從「小橋流水人家」往前走，經過一片柳樹林就到了。看到這裡，人們一般都會首先被「驚馬」場面所吸引。其實，這段畫面中有好幾個謎。

先說這棵柳樹。它長在一戶人家的屋旁，樹冠很大，樹身很老。再仔細看，發現異樣了嗎？那處樹幹是斷開的！不是一部分樹幹斷裂，而是整個樹幹完全斷開。從那斷開處可以看到樹身後面的籬笆和屋瓦。這是怎麼回事？按理說，既然樹幹斷開，樹冠就不可能好好成長，更別說滿樹綠意了。可它就是這樣詭異地懸在那裡。遺憾的是，我還沒有見過有研究者對此提出合理解釋。我們僅能憑直覺和認真觀察得到訊息。

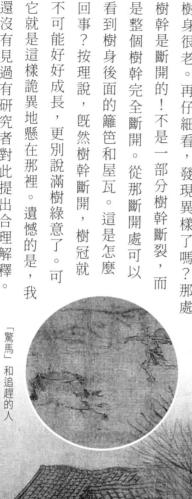

「驚馬」和追趕的人

首先，這棵斷柳讓我們感到詭異、不安、緊張，這是毋須理論分析就可以感受到的。其次，我們再看斷柳的存在有可能帶來什麼後果。這棵斷柳向旁邊的小路傾斜，而那時正有一隊行旅從樹下經過。他們對這棵斷柳一無所知，尤其是隊首的兩個人，不知被什麼吸引了，正望向與斷柳相反的方向。看恐怖片會有這樣的經驗：危險就要降臨，當事者卻毫無覺察，這是最讓觀眾揪心之處。所以，「斷柳」畫面肯定不是爲了讓人感到愉快或有趣，而是明確地提醒觀者注意其中的含義。

是什麼含義呢？我想到了南宋畫家梁楷的《雪景山水圖》。該圖雖然什麼名爲「山水圖」，畫中卻有一棵奇怪的樹，那樹幹看上去腐朽空洞，而且，也完全是斷開的！《雪景山水圖》和《清

南宋・梁楷《雪景山水圖》
日本東京國立博物館藏

明上河圖》的斷柳附近，都有看上去安然悠閒的行旅，而斷柳的存在就是提醒觀者注意，千萬不要以為「安閒」是全部的真相，甚至，當危險存在時，如果還安之若素，那麼巨大的危險就會隨時降臨。

有人會問，剛才「小橋流水人家」不是好好的嗎？怎麼突然風格陡變，開始讓人緊張了呢？實際上，在《清明上河圖》全卷中，危險預警還不止這一處。看得多了以後，對張擇端的寓意自然就有所領會了——他可不只是描繪歲月靜好。

④ 驚馬為何而驚？

這段畫面中，有一匹所謂的「驚馬」。不知你們有沒有見過現實中的驚馬？馬受驚了以後，誰的話也不聽，只是瘋了一樣地奔跑，爆發出「就連老虎來了我都不

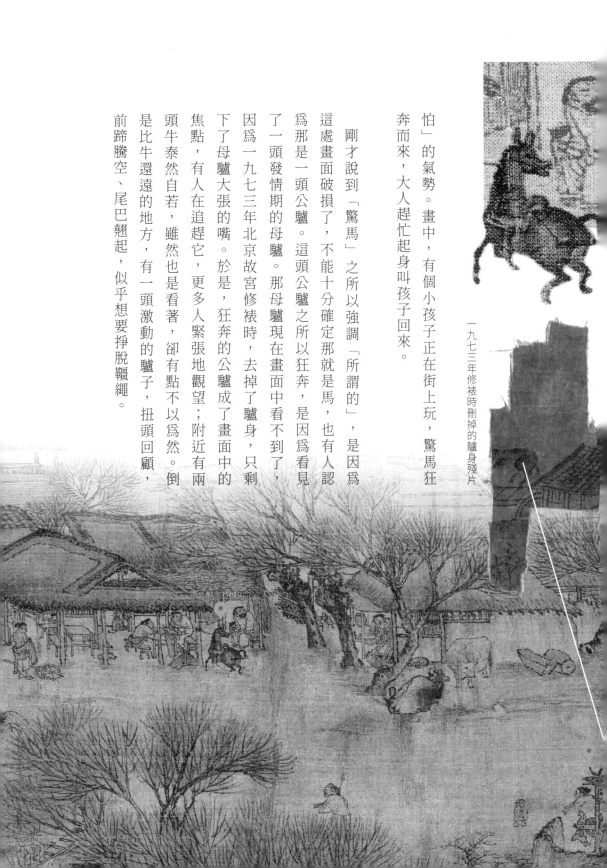

怕」的氣勢。畫中，有個小孩子正在街上玩，驚馬狂奔而來，大人趕忙起身叫孩子回來。

剛才說到「驚馬」之所以強調「所謂的」，是因為這處畫面破損了，不能十分確定那就是馬，也有人認為那是一頭公驢。這頭公驢之所以狂奔，是因為看見了一頭發情期的母驢。那母驢現在畫面中看不到了，因為一九七三年北京故宮修裱時，去掉了驢身，只剩下了母驢大張的嘴。於是，狂奔的公驢成了畫面中的焦點，有人在追趕它，更多人緊張地觀望；附近有兩頭牛泰然自若，雖然也是看著，卻有點不以為然。倒是比牛還遠的地方，有一頭激動的驢子，扭頭回顧，前蹄騰空、尾巴翹起，似乎想要掙脫韁繩。

一九七三年修裱時刪掉的驢身殘片

奔跑、嘶鳴、驚呼，吸引了兩個少年的好奇；他們爬上牆頭，看街上發生了什麼。可是驚馬或驚驢跑得太快，等他們露出兩個小腦袋時，看到的卻是一頂回城的轎子。

這是一頂兩人抬的小轎。這頂轎子很奇怪，上面插滿了樹枝，好像還有紅色的花（有人說是紫荊花），猛一看，就像著火一樣。其實，根據《東京夢華錄》①的記載，轎子上插滿柳枝、雜花，是清明節的一項風俗。受「驚馬」事故的影響，轎中似乎有女子撩起轎簾向外觀望。

5 乍暖還寒，清明時節盪鞦韆

人們容易被事故吸引，較少有人注意土牆後邊廣闊的田野，靠近畫卷邊上，有一個挑扁擔的人，有人說是在挑糞，也有人說是在挑水……其右側，應是一口水井，橢圓形的井口上方，似是一架轆轤。

① 《東京夢華錄》是宋代孟元老追述汴京風俗人情之作，所記大多是宋徽宗崇寧到宣和（一一〇二～一一二五）年間的情況，是研究北宋都市社會生活、經濟文化的重要歷史文獻。此書與《清明上河圖》畫卷的創作年代相近，兩者結合來看，可謂圖文並茂。

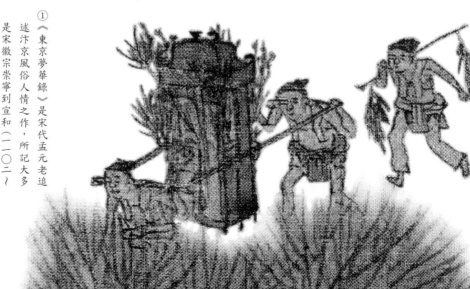

順著挑扁擔者方向不遠處，懸掛在樹幹下方有樣東西：轆轤！轆轤是中國古代清明節習俗之一。還記得牆頭那兩位少年嗎？因為這個轆轤可能就在這裡，我們知道他們的家很可能就在這裡。挑水的人、轆轤、轆轤這樣的小細節雖然不起眼，但是對我們瞭解宋人的日常生活卻多麼重要啊！張擇端真是細心人！

這片田地規畫整齊，有的地塊泛著綠色。有人認為那是菜畦，也有人認為是麥田，因為清明時節正值冬小麥返青、澆返青水的時候。

《清明上河圖》繪於北宋末年，當時的氣候跟現在不太一樣。北宋末年，中國進入了氣候上的寒冷

轆轤圖 出自《天工開物》

期（也有人稱為「小冰期」）。這段寒冷期，從北宋徽宗朝開始到南宋中期（一一一〇年至十二世紀九〇年代）結束，幾乎持續了一個世紀，一二〇〇年以後才再度回暖。因為異常低溫，災害頻發，間接導致戰亂和朝代更替。

北宋末年，清明時節的汴京日平均氣溫是十二℃左右，可以說是「乍暖還寒時候」，做體力活兒的底層百姓衣裳單薄，赤膊、裸腿，似乎也不怕冷，而不大活動或遠行的旅人穿著厚衣，卻還有些瑟縮。

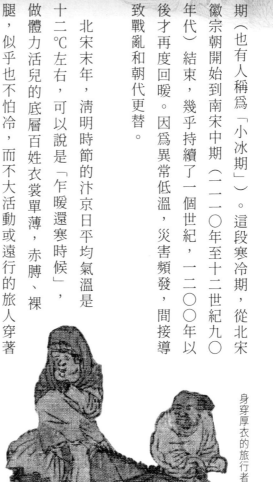

身穿厚衣的旅行者

⑥ 汴河！不可不知的老大難河

從驚馬場面走過，就來到了汴河！為何見到汴河這麼激動？因為汴河實在太重要了。

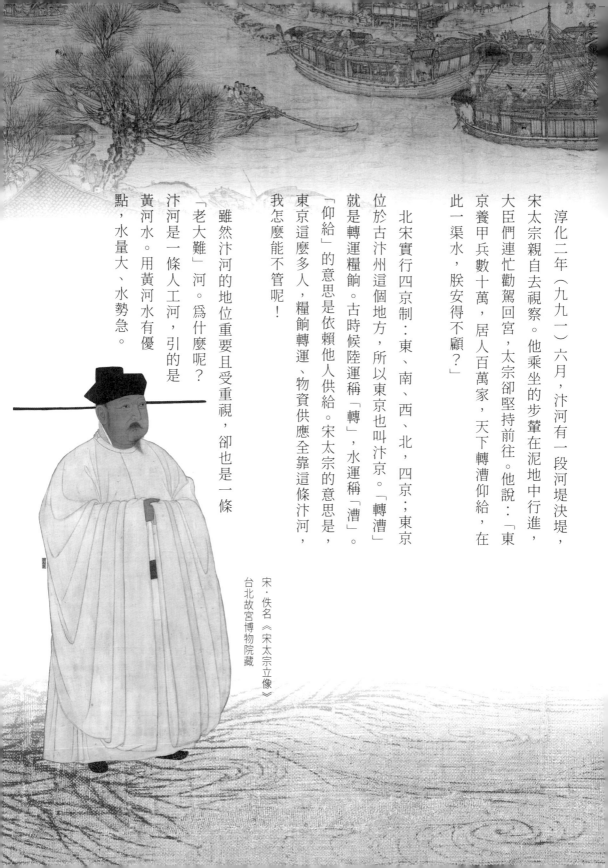

淳化二年（九九一）六月，汴河有一段河堤決堤，宋太宗親自去視察。他乘坐的步輦在泥地中行進，大臣們連忙勸駕回宮，太宗卻堅持前往。他說：「東京養甲兵數十萬，居人百萬家，天下轉漕仰給，在此一渠水，朕安得不顧？」

北宋實行四京制：東、南、西、北，四京；東京位於古汴州這個地方，所以東京也叫汴京。「轉漕」就是轉運糧餉。古時候陸運稱「轉」，水運稱「漕」。「仰給」的意思是依賴他人供給。宋太宗的意思是，東京這麼多人，糧餉轉運、物資供應全靠這條汴河，我怎麼能不管呢！

雖然汴河的地位重要且受重視，卻也是一條「老大難」河。為什麼呢？汴河是一條人工河，引的是黃河水。用黃河水有優點，水量大、水勢急。

宋・佚名《宋太宗立像》
台北故宮博物院藏

但也有缺點，一是泥沙淤積，每年入冬到開春都得清淤，以保證來年河道暢通；二是黃河會結冰，初春冰塊從上游呼嘯而下，不但能將河堤沖垮，還會堵塞河道而導致水災。為了保護汴河沿岸免受水患，北宋政府竟然這樣做：每年入冬就在汴河接黃河的水口築起冬壩，直到來年清明第一天，再把冬壩掘開。雖然很麻煩，而且大幅度減少了漕運量，但以當時的條件來說，也算是比較好的方案。

所以說，經過一個冬天的沉寂，清明節首日，汴河終於又迎來首航日。汴河口打開了，黃河水不久就灌滿汴河，守候已久的多種舟船，滿載穀物、乘客，掠過村鎮田野，向汴京進發了。一日之間，又恢復了百舸爭流的繁忙景象。汴河就像死而復活一樣，汴京人自然不會放過第一天看熱鬧的機會，紛紛「上河」觀景。就這樣，年復一年，「上河」形成了風俗。

「上河」風俗一旦形成，就不斷延續下去。所以儘管宋神宗時期曾將汴河引水由黃河水改為清澈且不結冰的洛水，使汴河不必再冬閉春開，但是清明「上河」的風俗依然延續著。清明

之日，河道繁忙、市井熱鬧、萬象更新，選擇這一天來表現汴河漕運和兩岸風土是最適宜的。

⑦ 碼頭和小斜街風情

汴河碼頭上的「看點」挺多，這就帶你仔細看看。

首先，岸邊停泊著兩艘大船，有人正在往岸上搬運貨物。我們能看到四個搬運工，其中一個上半身被枝葉擋住了，貨物裝在麻袋裡。從搬運工的姿勢和麻袋的形狀來看，裡面裝的應該是糧食。這一袋糧食挺沉重的，所以還需要兩個搬運工，幫助卸貨和擺放。坐在貨物上，抬起左手的那人應該是老闆，正坐在麻袋上指揮。運糧船吃水還很深，可見搬運工作才剛剛開始。

在畫卷一開始，畫家讓我們看到了馱炭驢隊，而剛到汴河岸邊，就讓我們看到運糧船隻；燃料和糧食是汴京日常運轉的基

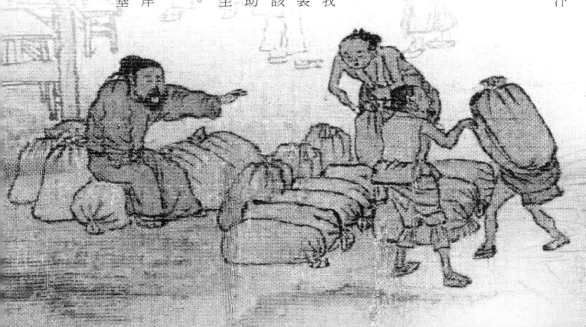

礎，可見畫家畫什麼、不畫什麼，先畫什麼、後畫什麼，都是精心考慮過的。

而在卸貨處旁邊，有兩個人在搭手，其中一個是算命先生，他招攬了一個顧客，正要幫人家算命。宋人很喜歡算命，算命先生也就很多，多到分高低等級；等級高的擺攤設點，而等級較低的，就像現在畫面中看到的這個算命先生，遊走在碼頭，以苦力和小店夥計為招攬對象，他自己的命運都很淒涼。

算命先生身後那人，光著上半身，上衣不知道是剛脫下還是正要穿上。問題是，他脫衣做什麼呢？我一直不得其解。有人說是找蝨子，似乎是一個很有意思的觀點！此人腳下放著東西，有人說那是清明節用具，我不同意，那應該是一根扁擔和一團繩索，也就是此人的生計所在。他很可能是沒有找到活兒的搬運工。

從這個可憐的搬運工一路向左，是一條「碼頭斜街」。這條小街兩側，主要就是小飯館，顧客群主要就是商販和苦力。但這

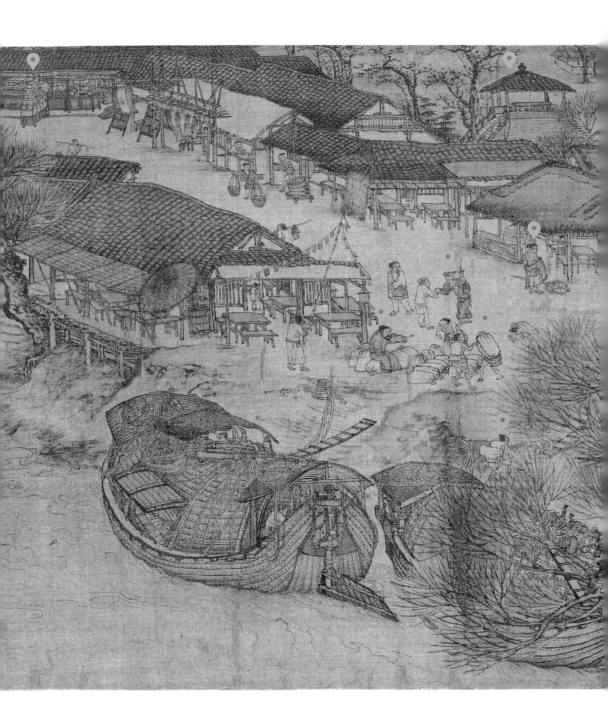

條街上有一個例外，這家店鋪不賣吃的，而是賣祭奠亡靈的用品，比如紙人、紙馬、紙樓、紙錢等。店家將這些紙品當街疊放了好幾層，與《東京夢華錄》裡的記載完全相符：「清明節……諸門紙馬鋪，皆於當街，用紙衰疊（捲曲折疊）成樓閣之狀。」

在這斜街右側店鋪後方，有一個磚砌的高臺，兩側都有臺階，高臺上是一個亭子，亭內有桌案和坐具。對這個建築，有一個主流的說法，說它是「望火樓」，也就是站在高臺上瞭望，能及時發現火情的消防警備設施。

宋朝政府的確重視火災消防，常備消防隊和消防設施。《東京夢華錄》中記載：「又於高處磚砌望火樓，樓上有人卓望。下有官屋數間，屯駐軍兵百餘人，及有救火家事……」這個亭子的基座的確是磚砌的，但與周圍建築相比，它並不夠高，「卓望」（即瞭望）範圍很有限。實際上，望火樓要遠高於一般房屋才能具有瞭望作用。有人解釋說，可能臺基上的建築本來很高，

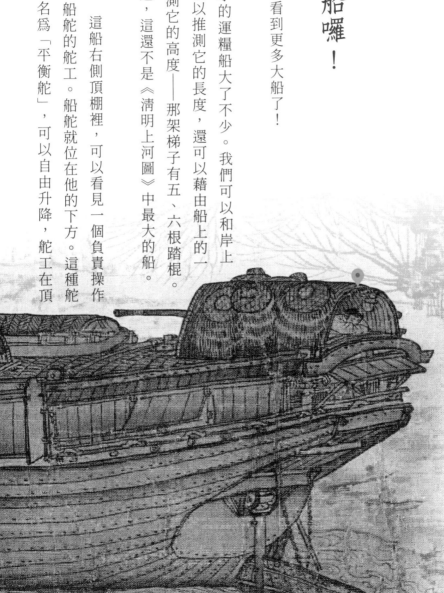

但毀壞後，改作喝茶休息的小亭子。如果此處真的是荒廢、挪用的望火樓，那麼，從負責任的城市管理者角度來看，該有多麼怵目驚心！

⑧ 看大船囉！

過了碼頭，就看到更多大船了！

這艘船比剛才的運糧船大了不少。我們可以和岸上的房屋比較，藉以推測它的長度，還可以藉由船上的一架梯子推測它的高度——那架梯子有五、六根踏棍。

不過，這還不是《清明上河圖》中最大的船。

這船右側頂棚裡，可以看見一個負責操作船舵的舵工。船舵就位在他的下方。這種舵名為「平衡舵」，可以自由升降，舵工在頂

棚藉由輥這種裝置來操舵。再細看舵葉的結構，是用木板豎向拼接而成，再用橫木加固。平衡舵操作起來比較輕便，對航向的控制能力更強，也讓船身在航行中更加穩定。這裝置在當時可是領先全世界的！那時，這名舵工在船尾頂棚內休息。他揣著手，半張臉埋進去，看上去已經睡著了。畫家張擇端非常善於埋設安靜小細節，

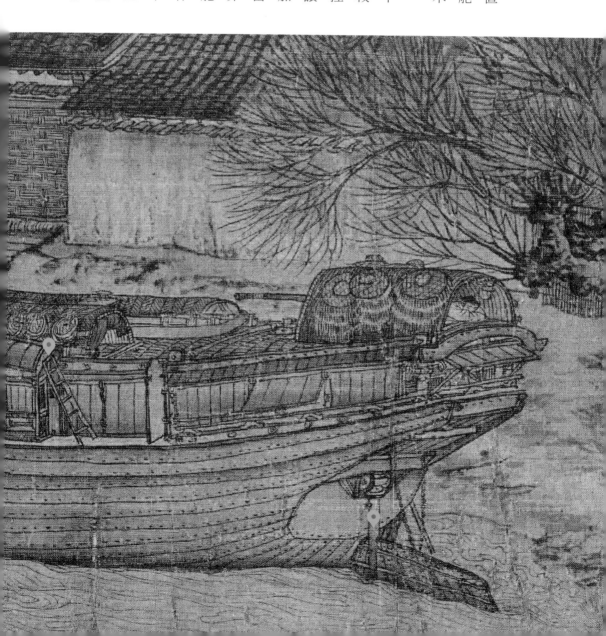

以襯托後面即將發生的大事件，此處就是又一例。

船身最左側，有一座小爐灶。船工正在自己做飯吃，船老闆想必是上岸喝酒去了。沿岸飯館窗戶敞開，客人可以一邊喝酒，一邊欣賞風景。卸下責任，暫時無事，就這樣無所事事地待一會兒，光是想想就很愜意。只可惜，短暫的安靜很快就要被打破了！

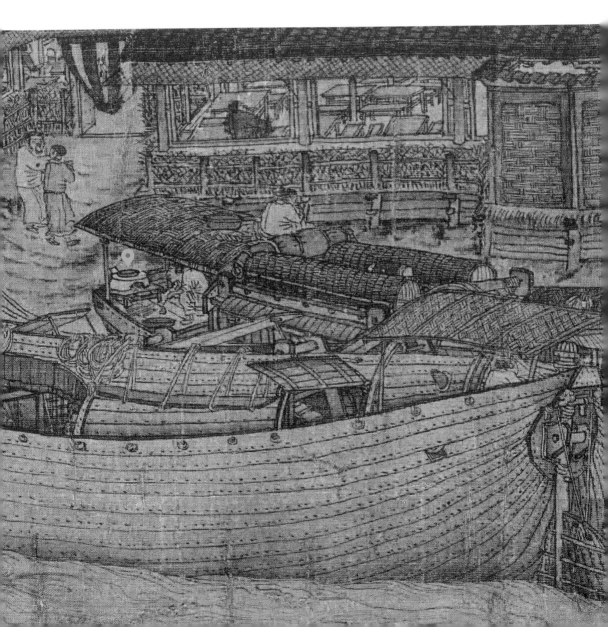

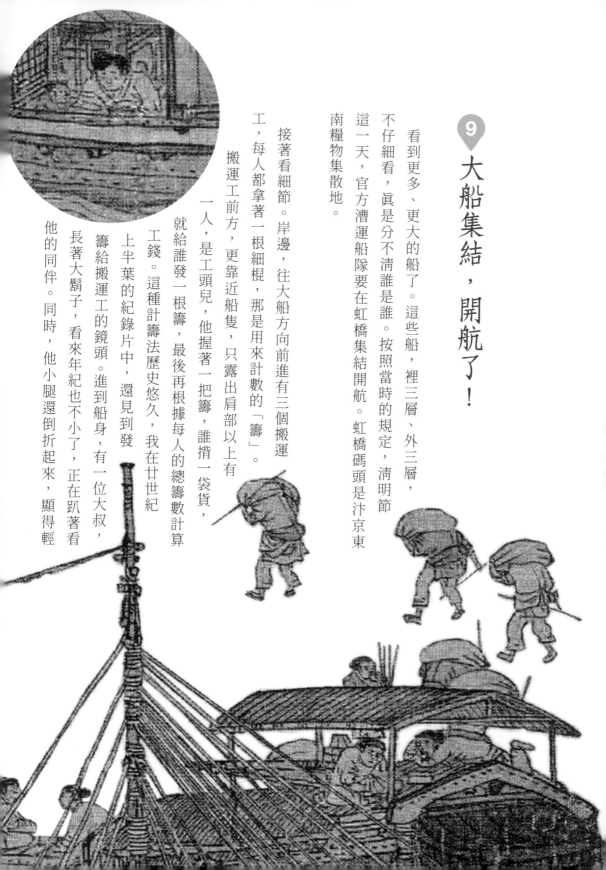

9 大船集結，開航了！

看到更多、更大的船了。這些船，裡三層、外三層，不仔細看，真是分不清誰是誰。按照當時的規定，清明節這一天，官方漕運船隊要在虹橋集結開航。虹橋碼頭是汴京東南糧物集散地。

接著看細節。岸邊，往大船方向前進有三個搬運工，每人都拿著一根細棍，那是用來計數的「籌」。

搬運工前方，更靠近船隻，只露出肩部以上有一人，是工頭兒，他握著一把籌，誰揹一袋貨，就給誰發一根籌，最後再根據每人的總籌數計算工錢。這種計籌法歷史悠久，我在廿世紀上半葉的紀錄片中，還見到發籌給搬運工的鏡頭。進到船身，有一位大叔，長著大鬍子，看來年紀也不小了，正在趴著看他的同伴。同時，他小腿還倒折起來，顯得輕

鬆俏皮。而在離岸最外的船隻前艙裡，開著一扇窗子，有個紅衣小孩正看著媽媽，但媽媽只是若有所思地看著流水，對近旁船工的吆喝聲充耳不聞。她要帶孩子去哪裡？她在想什麼呢？

最外側這艘船的桅桿最上方有一根縴繩，視線沿著縴繩，在岸邊遠處，可以看到五個縴夫正奮力拉著這艘大船逆流而上。從船艙窗板來看，這艘船是客貨兩用船，因為載貨量大，河上船舶又密集，所以船工們都緊張應對。船艙上，船主、船工，還有一位婦女，都在伸手招呼，提醒其他船隻注意不要相撞。站在船篷和左舷的兩個船工，手裡都拿著長篙，準備隨時控制方向。站在左舷上的那個船工可能水性相當好，換作我，是萬萬不敢站在那兒的。

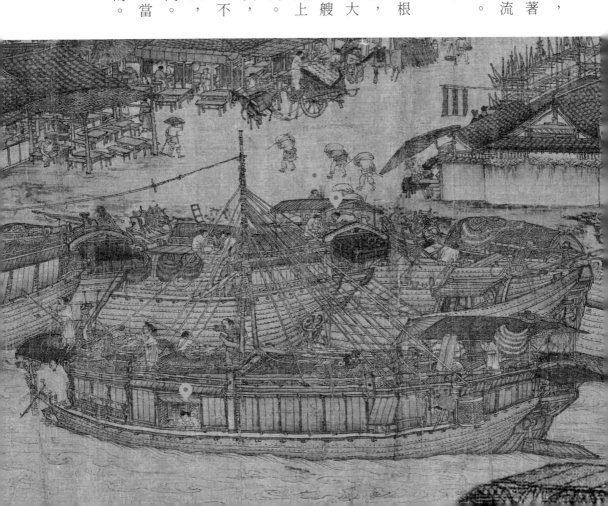

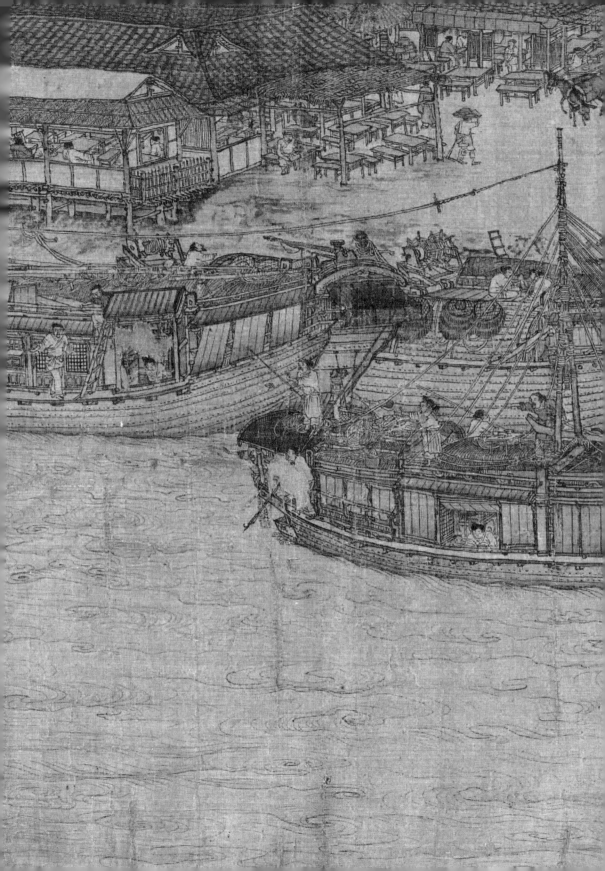

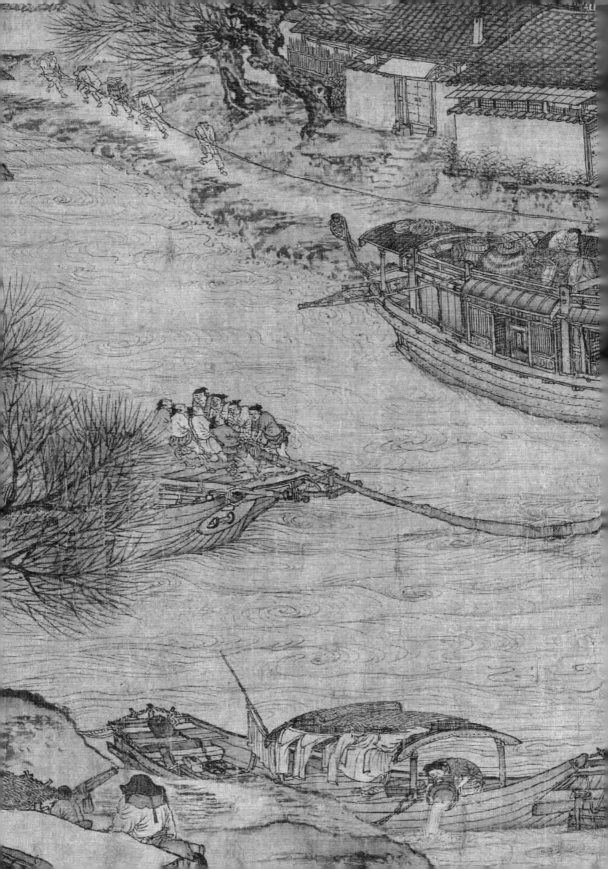

⑩ 八人大櫓，渾然不覺大難臨頭！

遠處岸邊小路上，五個縴夫正拉著大船逆流而上，這可就是客貨兩用船的「動力」。讓客貨兩用船上的人們倍感緊張的船也出現了——那是一艘載重船，正在河道中央行進著；船頭、船尾各有一支超級大櫓，每支大櫓由八個船工合力搖動。雖然畫中只看得到右端船尾的那八個船工。其實在左側船頭也有八個，只是被岸邊大樹的枝葉遮擋住了。

櫓和槳有什麼區別？古人說，長大曰櫓，短小曰槳。當然，櫓與槳不光是大小長短的差別，兩者都是船隻的推進工具，但槳是間歇性做功，划一下，然後把槳撤回再划一下，船就這樣被推著緩緩前進。而櫓是模仿魚尾運動，能夠為船提供連續推動力。櫓一般安裝在船的頭尾，左右擺動櫓，使舟船能夠像魚兒般擺尾前進。俗話說「一櫓三槳」，意思是櫓的效率比槳高幾倍。另外，因為利用了槓桿原理，櫓的操作比較輕便，但現在所見這艘船的櫓實在太大了，必須多人合力才能搖動。

再來細看搖櫓的船工們──八個人分列在兩旁，一邊各四個，奮力搖著大櫓。左邊這一排，身體向後傾斜，顯然是正在拉回櫓柄。注意他們的左腿：左小腿抬起後撤，可見搖櫓的幅度之大。在此同時，對面的四人推壓櫓柄，協力控制櫓板平面與櫓板運動方向的角度。其中，左邊算來第二位的那名船工，別人都嘿呦嘿呦地用力，只有他張著大嘴傻笑，一副樂天派的模樣。可是，船工們只管忘情地搖櫓，卻不知危險正在降臨。我們繼續往後看就會發現，客貨兩用船上的人朝載重船吶喊，原來並不是在為自己擔心，而是為了另一艘船。載重船上這些沒頭沒腦的傢伙，只顧著搖櫓，完全沒有注意到前面的重大危機！

11 發現開襠褲！

在看載重船即將製造什麼危險之前，我們先看附近的一條小船。

汴河岸邊，靠近我們觀者的這一側停泊著一條船。這條船與大型、豪華的貨船、客船不同，而是漁家的小船，體量小，載重船的大櫓攪動的漩渦一個個襲來，就會讓它搖盪不安。一個女子剛才在船上洗衣服，現在，衣服已經洗好了，也已晾曬在船篷上。她晾曬的衣服，兩邊是衫、裙，中間是褲子。注意看那條褲子有什麼特別？是「開襠褲」！前文我們已經提到過，準確地說應該叫「半開襠褲」，因為只有後面露出來。在古畫中，這種「開襠褲」並不罕見。此外，唐人《江行初雪圖》、《閘口盤車圖》中，都出現過這種開襠褲。此外，唐人《百馬圖》中，有一個人正在穿開襠褲，這可能是中國古畫中絕無僅有的一個正在穿開襠褲的畫面，極為珍貴！現在，由《清明上河圖》中這個晾曬衣裳的畫面，我們還可以知道，開襠褲是男女都穿的。

正在穿開襠褲的人
出自唐人《百馬圖》
北京故宮博物院藏

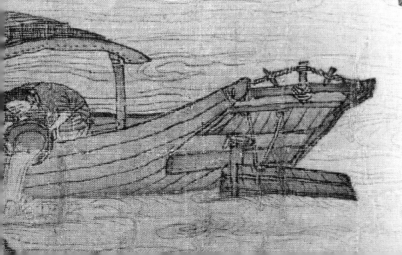

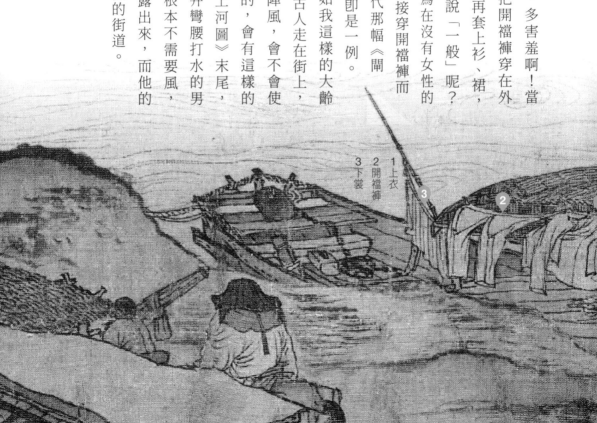

有人說，露著屁股蛋兒，多害羞啊！當然，成年人一般不會直接把開襠褲穿在外面，穿上開襠褲以後，還要再套上衫、裙，以免走光被人看見。為什麼說「一般」呢？這是為了表述的嚴謹，因為在沒有女性的場合，勞動中的男子也會直接穿開襠褲而不介意把屁股露出來，五代那幅《閘口盤車圖》中出現的搬運工即是一例。

「那麼，」有壞孩子（比如我這樣的大齡壞孩子）會問，「如果某個古人走在街上，一彎腰，或者突然吹來一陣風，會不會使他的屁股露出來呢？」會的，會有這樣的情況發生。比如在《清明上河圖》末尾，我們會看到一個在街邊水井彎腰打水的男子，他穿的是開襠短褲，根本不需要風，他的屁股就肆無忌憚地裸露出來，而他的身後，就是汴京城熙熙攘攘的街道。

穿裹兜襠布、開襠褲的少年，出自《江行初雪圖》五代・趙幹 台北故宮博物院藏

1上衣 2開襠褲 3下裳

12 金國來的神祕間諜？

在晾衣船的對面岸邊，有個騎馬的旅行者正在向城裡走去。這人和我們一路上所看到的人不一樣——他穿得特別厚，把自己裹得嚴嚴實實，還頭戴禦寒、避風沙的有棱風帽；帽緣下，有一根像是「髮辮」般的繩狀物垂下來。有人以此推測，這人或許是金人，甚至有可能是金國派來的間諜。

這種推測很有趣，不過我們不能確認那根繩狀物是否就是「髮辮」，因為在《清明上河圖》中還有另兩人明顯是宋人裝束，卻也垂著類似的「髮辮」。不過，此人遠道而來，應該沒有什麼疑問。

他是從北方來的嗎？要到哪裡去？那一身厚得與眾不同、近乎臃腫的衣

服和遮蓋嚴密的風帽下面，隱藏著什麼心事呢？在《清明上河圖》中，這是最令我好奇的一個背影了。他對近旁小船上倒水的女子視而不見，對河上船工們的呼喊充耳不聞，正在發生的一切似乎都引不起他的絲毫興趣；他只是沉默地走著，似乎懷揣著深沉的目的。看著他的背影，不知為什麼會使人產生愁緒。

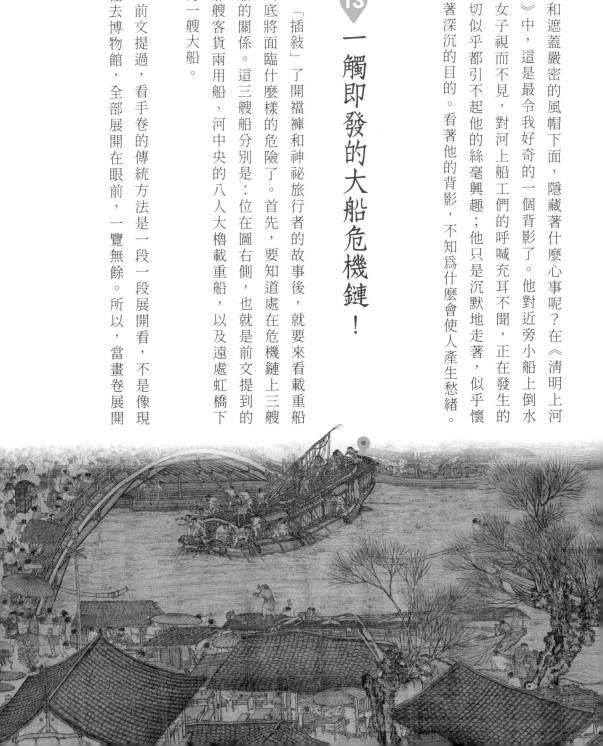

⑬ 一觸即發的大船危機鏈！

「插敘」了開襠褲和神祕旅行者的故事後，就要來看載重船到底將面臨什麼樣的危險了。首先，要知道處在危機鏈上三艘船的關係。這三艘船分別是：位在圖右側，也就是前文提到的那艘客貨兩用船、河中央的八人大櫓載重船，以及遠處虹橋下另一艘大船。

前文提過，看手卷的傳統方法是一段一段展開看，不是像現在去博物館，全部展開在眼前，一覽無餘。所以，當畫卷展開

到河道中那艘大櫓船的位置時，我們會以爲右邊那艘客貨兩用船對大櫓船的警告，是爲了自身安全。但是當畫卷展開到虹橋下那艘船的位置時，我們的認知就會產生變化。

注意，圖右側這艘客貨兩用船船上瞭望者的視線，不僅能看到大櫓船，也能看到遠處虹橋下那艘船。甚至，客貨兩用船上的人有可能是先看到橋下那艘船的危險，然後才注意到中間大櫓船上搖櫓的人非但沒有減速，反而使勁搖櫓，朝著前方的橋下衝去。而那時，虹橋下那船身處險境（詳情後文會再細說），自顧不暇，幾乎不可能躲避大櫓船的撞擊。我們也才恍然大悟，原來，這才是客貨兩用船上的人大聲呼喊的原因。

那麼，有人會問，看上去右側的客貨兩用船和左側橋下那艘船之間有一段距離，爲什麼會先看到它呢？理由是，這兩艘船是「一家子」，或者說，是同屬於一個船隊，所以右側這船一直在關注遠方橋下那艘船

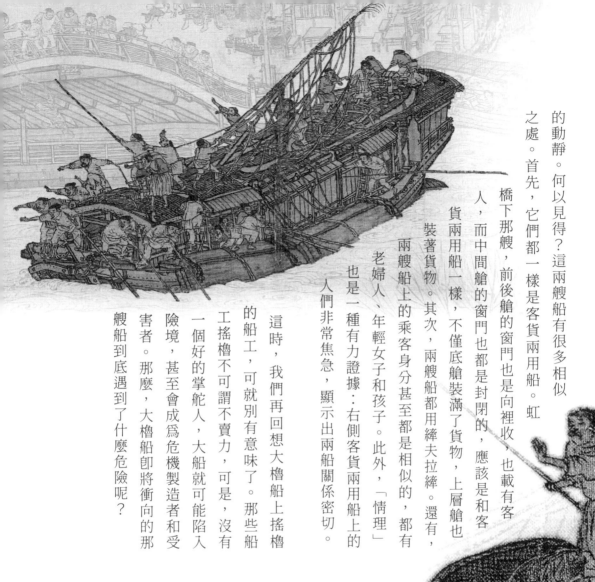

的動靜。何以見得？這兩艘船有很多相似之處。首先，它們都一樣是客貨兩用船。虹橋下那艘，前後艙的窗門也是向裡收，也載有客人，而中間艙的窗門也都是封閉的，應該是和客貨兩用船一樣，不僅底艙裝滿了貨物，上層艙也裝著貨物。其次，兩艘船都用縴夫拉縴。還有，兩艘船上的乘客身分甚至都是相似的，都有老婦人、年輕女子和孩子。此外，「情理」也是一種有力證據：右側客貨兩用船上的人們非常焦急，顯示出兩船關係密切。

這時，我們再回想大櫓船上搖櫓的船工，可就別有意味了。那些船工搖櫓不可謂不賣力，可是，沒有一個好的掌舵人，大船就可能陷入險境，甚至會成為危機製造者和受害者。那麼，大櫓船即將衝向的那艘船到底遇到了什麼危險呢？

14 虹橋！汴河上最耀眼的一道彩虹

要更深刻理解橋下船隻即將面臨的危險，就要先從虹橋說起。

前面看到汴河激動一次，現在看到虹橋更要激動一次！這座虹橋是全卷的中心，它的名氣也最大。但我們還是先來瞭解一下這座橋，再看橋上橋下發生的事情。

虹橋是座木橋，橋面寬闊，有學者推測，橋面至少八公尺寬。這麼大的木橋，中間沒有橋墩，沒有橋柱，而是飛跨兩岸，所以叫飛橋；又因橋髹（用漆塗在器物上）了紅漆，遠看像彩虹，所以俗稱虹橋。

虹橋是如何建造的呢？看上去，是由成排的巨木組成拱架，但確切的架設方式，因為建造方法早已失傳，後人就不得而知了。別說建造方法了，如果不是張擇端的畫，後人就連古人曾

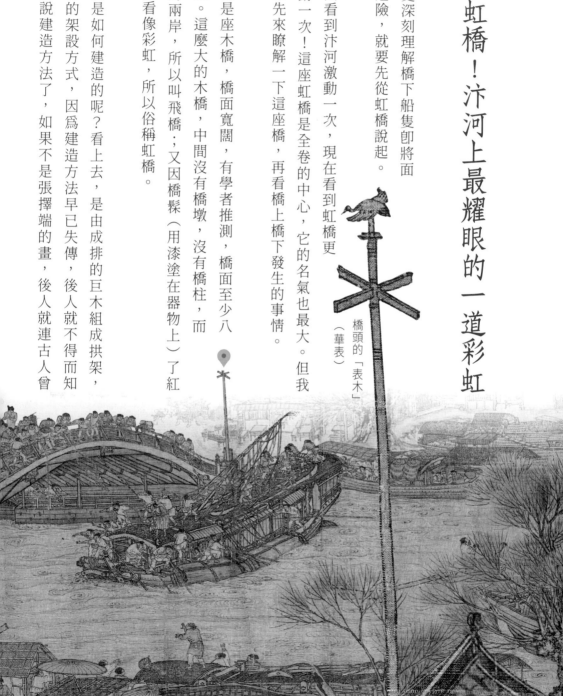

橋頭的「表木」（華表）

經建造出這樣的飛橋都不知道。飛橋的設計者是誰？宋人筆記《澠水燕談錄》中記載了飛橋最初設計者的身分，是一個「牢城廢卒」，也就是一個因罪流配充軍的殘廢士卒！至於這個廢卒的姓名，就因其「無足輕重」而失載了。

在虹橋橋頭的四角各立著一根高高的杆子，高杆上部有一個十字架，杆頂則立著一隻仙鶴——不是活的鶴，是鶴的形象。這支高杆是做什麼用的？有人說是風向杆，是為了給航行者指示風向用的。古代確實有風向杆，最早是用雞毛做成鳥狀，鳥隨風轉，人們就根據鳥頭的朝向辨別風向。但我覺得高杆是風向杆的可能性不大，理由很簡單，從靠近觀者這邊橋頭的兩根高杆判斷，一邊的鶴頭朝右，而另一邊的鶴頭卻朝左，方向正好相反，如果用它們來指示方向，不就讓船員們無所適從了嗎？

另有一種解釋是「表木」，其作用是標識方位及道路「紅線」。這種杆子不只出現在虹橋周邊，在京城很多街道兩側也都有。為什麼要設置這樣的「表木」呢？因為北宋京城私人侵佔公共街道，甚至侵佔河道的問題一度很嚴重，而且屢禁不止，所以

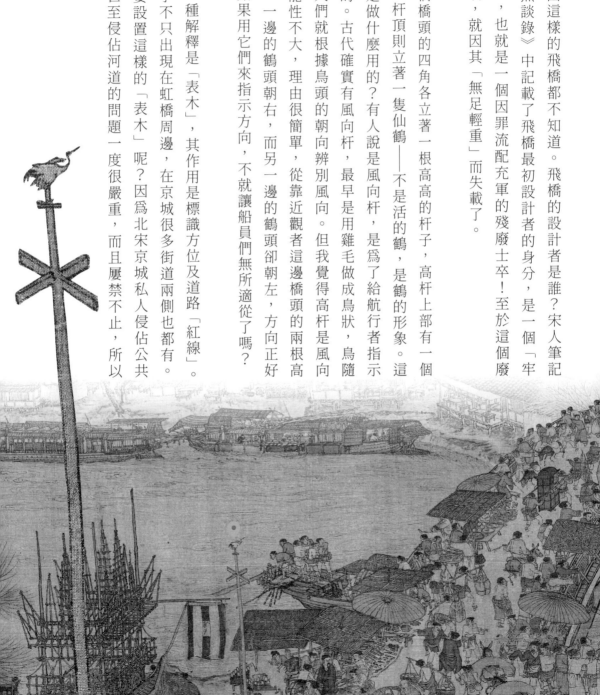

設置「表木」，用來警誡人們不要越線侵街。

事實上，汴京的「侵街」問題，是歷史遺留的問題。五代後周世宗顯德三年（九五六），周世宗柴榮下詔：「其京城內街道闊五十步者，許兩邊人戶各於五步內取便，種樹掘井，修蓋涼棚。」也就是說，把京城街道讓出路寬的五分之一給兩旁居民合法佔用，可以種樹，可以挖井，也可以搭棚子做買賣。沒想到還有這種好事！不過，北宋定都開封城以後，前朝的政策演變成愈來愈嚴重的「侵街」問題。因為街邊人戶過分侵佔街道，以至於很多本來很寬的街道也無法暢快地通行車馬。不得已，宋朝政府成立了「街道司」──專門管理街道的機構，其最重要的職能就是防止「侵街」。不過總括來說，宋朝對城市街區管理的態度始終比較包容和開放，這也是汴京（以及後來的臨安）成爲當時世界超級繁華大都市的原因之一。如果讓我帶你穿越歷史回到某個城市去玩，那我一定會選擇北宋的汴京。是有點混亂，不過，這是一座人間煙火城市，逛不完的街，吃不夠的小吃，看不盡的各種熱鬧。

此外，「表」是表示王者納諫，因此表示納諫的木柱就稱為「表木」，也就是「華表」。傳說，華表最早是賢明帝王納諫用的。怎麼納諫呢？在四通八達的大路口豎立一根木柱，柱頭與橫木相交，讓四面八方的百姓都可以方便地來提意見。他們把意見寫在牌子上，拴上繩子往橫木上一掛，等著賢王派人來取走。但是後來納諫的意義淡化了、消失了，表木就單純作為大路標誌了。

橋樑通常處於交通要道，所以常常會豎立華表。用表木做界標，算是華表衍生出的新功能。至於華表頂端為什麼有鶴形，那是為了表示祥瑞，因為仙鶴是太平盛世的象徵之一。

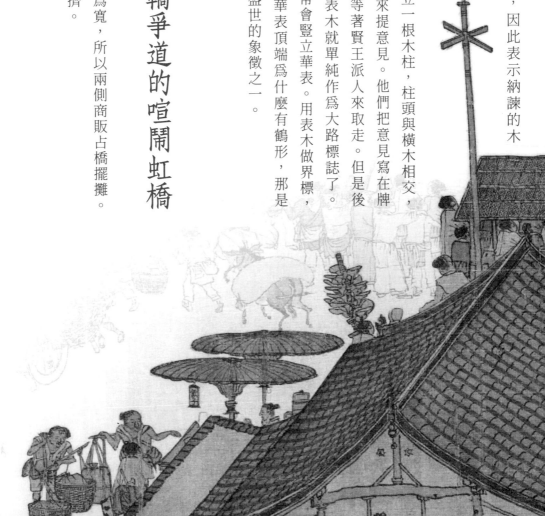

⑮ 攤商雲集、馬轎爭道的喧鬧虹橋

虹橋橋面至少八公尺寬。正因為寬，所以兩側商販占橋擺攤。於是，橋上人馬穿梭，更顯得擁擠。

我們先來看看這些攤位在賣什麼：有的在賣小吃，有的在賣鞋，甚至，還隱約可見顧客在試鞋；此外，也有在賣菜刀、剪刀之類。

衆攤雲集中，有一攤販用來擺放商品的圓盤下，明顯可見是一個方便攜帶的折疊支架——收攤走路時，疊起來扛著或用胳臂夾著，到了合適地點，打開支架，把圓盤往支架上一放，在盤子裡擺上貨物，就可以賣了。

橋頭有一個女子，有人說她在賣饅頭，有人說是賣「黃胖」。黃胖也就是用黃泥做的胖人偶，清明節用於祭祀。有人問，不是說古代女性大門不出二門不邁嗎？怎麼還有女子出來賣饅頭？事實上不能一概而論。的確，古代中上階層人家的女性很少在市井拋頭露面，但是窮人家的女子就沒這麼講究了，她們和男子一樣，也需要到市井中賣東西，或者出賣手藝和技藝。

有些女性的確也出門討生活，甚至，在宋朝還曾有女子相撲表演，這也算是出賣技藝吧。她們不光在街市上表演，有一次還為皇帝宋仁宗表演，並且和其他種類的表演者一樣得到了賞賜。大臣司馬光聽說了此事，寫了奏摺抗議皇帝看女子裸戲不合禮法，建議宋仁宗取消女子相撲活動。所以說，既然當時的女子就連相撲都可以參與，出來做個小買賣也就沒什麼了。古書中有記載：「女子亦不蔽藏，至出市井為人刺繡之類，恬不以為怪。」

這個砸缸的司馬光啊，哪兒都好，就是不接地氣。女子相撲，百姓好之，我看看這有何不可？正因我與民同樂，民間才會那麼歡樂啊！

《宋仁宗坐像》
台北故宮博物院藏

大橋中間站著兩個人，其中一個右手袖子長出一大截，他是「牙人」（也稱「牙郎」），是在買賣交易中撮合成交的經紀人。牙人之所以穿長袖衣服，是為了在袖筒裡互相觸摸手指，以此來討價還價。用這種方式來議價，目的之一是給雙方留有餘地，使交易和氣地進行。

「馬、轎爭道」也是虹橋上的經典畫面。本來寬闊的橋面因為兩側擠滿了人而擁擠不堪，導致馬與轎發生衝突。有人說馬派和轎派雙方打了起來，那倒還不至於。請看，那馬夫急忙使勁勒住馬頭，但因為勒得過猛，讓馬難受地扭著脖子。馬、轎兩邊排在隊首的人，一個抬著右手似乎在說：「我們走右邊！」

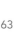

另一個也抬著右手似乎在說：「我們也走右邊！」他們根本不是要打架，而且畫成打架就低俗了，張擇端絕對不會那麼做。但趾高氣揚、頤指氣使之類，張擇端是會畫的。瞧，騎馬的官人左手舉鞭指著橋邊的人，應該是說了什麼難聽的話，引得一個平民回頭看他，「都是因為你們這些看熱鬧的，橋上才會這麼堵『馬』！」我猜他是這麼說的。

「馬、轎爭道」吸引了觀者的目光，其實旁還有一處險情也即將發生，卻較少有人注意。靠近橋中央有一頂轎子，左側走著一位用盲杖探路的盲人，眼睛看不見的他渾然不知有兩頭駄著貨物的驢子正在衝下橋。其中一頭甚至已經到了盲人面前，而更讓人擔心的是，因為旁邊就是轎子，驢子已經沒有多少避讓的空間。而靠在橋邊兩側那些看熱鬧的人，他們到底在看什麼呢？

原來，橋下一艘大船遭遇了險情！那艘船，正是前文所提到，大船危機鏈中，橋下的那艘客貨兩用大船！

⑯ 大船危機爆發的真相

再重新回憶一下大船危機鏈：一艘客貨兩用船警告前方的大櫓船，因為大櫓船正衝向虹橋下的大船，但橋下的那艘大船自身卻正在一團亂。到底在亂什麼呢？

原來，當大船要通過虹橋，因高度關係，必須放倒桅杆才行。

但是這船已到橋下，桅杆卻還沒完全放倒。更糟的是，也許是因為此處水流湍急，船身竟也打橫了，稍有不慎就要與橋身相撞。在這千鈞一髮時刻，所有船工都繃緊神經動了起來，有的在鬆纜繩、放桅杆，有的在向別的船隻大喊報警，有的在船頭撐篙調整船頭方向，還有的在用一根黑白相間的長杆（可能是測量水位的標杆）頂住大橋橫樑借力……甚至站在船頭篷頂上，還有一個小孩和一位老婦人，他們也不遺餘力地在大聲呼喊，和大人們相比，小朋友可一點兒都不示弱。

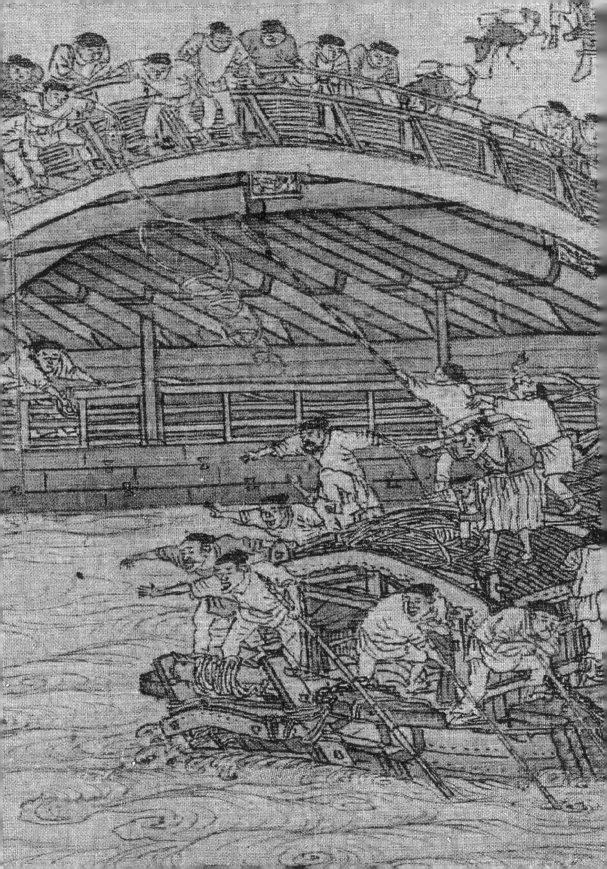

小朋友和幾個大人都指著同一個方向。原來，橋下還有另一處危險——注意到了嗎？靠近觀者這一側的虹橋下，露出一根大櫓來，顯然，那裡還有另一艘船！當客貨兩用的這船正奮力想要避開與大橋相撞，也很可能會撞上橋下的另一艘大船。而此刻，河道中大櫓船上一群船工也正在齊心協力地搖櫓向這船衝過來！

但有一點必須要說，橋上的人可不全都是看熱鬧。有五個人翻過欄杆，不顧自身安危地要助橋下大船一臂之力。請設身處地想一想，他們站在橋頂邊上其實挺危險的，有兩個人正在往下拋繩子。他們的繩子從何而來？橋上正有擺攤賣繩子的，想必就是從那兒借來的。

最後，我們來對「大船危情」做一個小結。第一，張擇端是一個非常善於敘事的畫家，他描繪的事件總是有著直接或間接的關聯性，比如橋下大船的危情不是孤立的，前後、上下、左右都緊緊相扣，而敘事總是會生發出超越孤立事件的意義。第二，對於其敘事意義，有人看到了勞動者的通力合作，有人則

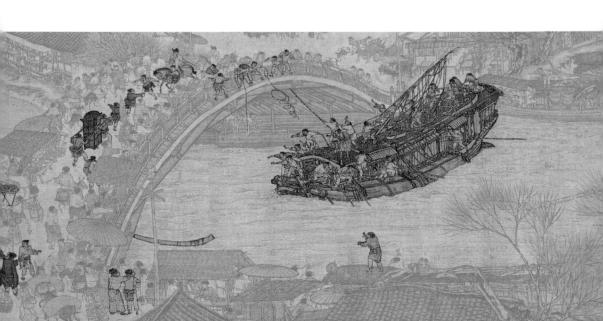

想到了大船危情象徵國家面臨的艱難處境（北有強敵、內有混亂）。大船終將通過難關，觀者可以從有驚無險中獲得安慰，但是大船危險環伺，即使通過難關也使人後怕，因此在安慰觀者的同時，也產生警示的作用。從畫卷的「驚馬」、「斷柳」開始，張擇端就埋設了一條警示性暗線，表達他對國家安危的憂思，在虹橋達到了情緒的高潮。

⑰ 腳店？究竟賣什麼？

經歷了大船險情，現在我們輕鬆一下，看看橋頭這家酒店。

靠近畫卷下端，距離橋頭不遠處的這家酒店，門口紅木圍欄裡有個燈箱，（圍欄裡、燈箱邊還蹲著一個人，一般人不容易發現），一側寫著「腳店」，另一側寫著「十千」——這是美酒的代稱①。「十千腳店」應該就是這家腳店的名稱。到了夜間，燈箱內可點上燈燭，繼續招徠顧客。

① 三國曹魏‧曹植《名都賦》：「我歸宴平樂，美酒斗十千。」

什麼是腳店呢？《東京夢華錄》中說：「在京正店七十二戶……其餘皆謂之『腳店』。」所謂「正店」，就是獲得釀酒許可證的豪華大酒店；正店不僅自營酒樓，還向腳店、酒戶批發成品酒。沒有釀酒權的酒店，一般就叫作「腳店」。這家腳店門口木柱上還掛著兩塊招牌，分別寫著「天之」、「美祿」——「天之美祿」，也是美酒的代稱①，這應該是宣傳廣告文案。

腳店門前上方那個高高豎立的大架子，叫「彩樓歡門」，每到重要日子，就在那木架子上張燈結綵，顯得熱鬧氣派，從而招徠顧客。「彩樓歡門」上還向街心橫出一根長棍，棍上懸掛著一面酒簾。宋人筆記《容齋續筆》中說，當時的酒店都會在門外掛一個大簾，大簾「以青白布數幅為之」。酒簾上可以什麼字也不寫，人們也知道那就是酒店的標誌；也可以寫上簡潔的廣告文案，比如《水滸傳》裡，景陽岡酒店的酒簾廣告文案就是「三碗不過岡」。此處酒簾上的字跡缺損，推測應該是「新酒」二字。

燈箱旁繫著一匹駿馬，而在馬匹右旁，有個左手托著兩只碗，

① 東漢・班固《漢書》卷二十四下《食貨誌第四》：「酒者，天之美祿，帝王所以頤養天下，享祀祈福，扶衰養疾。百禮之會，非酒不行。」

外賣小哥

右手拿著筷子的人，應該就是腳店裡的夥計，用現在的話說，就是「外賣小哥」。沒錯，宋朝就時興送外賣了。小哥一隻手端兩只碗，也許有人覺得技術高超，其實這根本不算什麼。《東京夢華錄》中說：「行菜者左手权三椀，右臂自手至肩馱疊約二十碗，散下，盡合各人呼索，不容差錯。」就是說，負責上菜的夥計，一個人一次送上二十多碗都沒問題（難以想像他們是怎麼做到的），而且，誰點的什麼菜，他都得記清楚，全都送到位，不可弄錯。

腳店門口有輛繫滿了繩索的車輛，那是當時的運錢車。古人用繩把銅錢串起來，串一千個就是一貫，圖中把五、六貫綁成一紮，一個人搬來一紮錢給運錢人點數。需要運走的錢當然不止這麼一紮，後面跟著又來了一個搬錢人，而紅柵欄後面還有人在彎腰搬錢——雖然被紅柵欄遮擋了大部分身影，但那人的頭、翹起的屁股、腳，以及地上的錢，還是清楚可見。看來這家腳店生意真不錯！

⑱ 虹橋上，危機重重

在腳店附近也有兩處危險情況，連同虹橋上的那兩處（馬、轎衝突和驢、人衝突），虹橋上一共有四處危機，就密度來說，不可謂不大。當一種現象被頻繁描繪時，我們就不能不想到這與主題有關，甚至可以說，虹橋這個段落的主旨就是對危情的集中表達。再考慮到虹橋位於全卷的中心，「危機感」就是《清明上河圖》不可迴避的主題了。接著我們就來看到底發生了什麼事。

就在外賣小哥旁邊，有個大人拉著小女孩正要向對面的小販買東西。小販右手握著一根細長棍，棍上掛滿了條狀物，應該是孩子們喜歡的玩意兒。小販左手還提著一個袋子，應是裝著更多貨品，掛著的賣掉了，就可以再補充上去。他們正在專注於交易，沒注意到後面卻撞來一頭驢。這頭驢拉著一輛獨輪車，車前有一個人在拉，後面也有一個人在推。這種一頭驢、一輛獨輪車、兩個人組成一串的車叫獨輪串車。這輛串車還未裝載

貨物，所以能輕快地從橋上衝下。驢子率先發現專注於賣貨的小販，緊急避讓，將頭扭向一旁，幾乎就要頂到小販的屁股啦！但串車轉向需要前後協同，驢子不扭頭，幾乎就要頂到小販的屁股啦！但串車轉向需要前後協同，驢子的突然轉變方向會不會導致後面人倒車翻？看來很有可能發生！

另一處，就在獨輪串車側後方，兩頭驢子正在上橋。牠們都馱著一大袋貨物，看上去顯然並不輕。牠們剛剛轉過彎要上虹橋，卻在轉彎處與一個小孩迎面遭遇。趕驢的少年在左側，因為他身形比較矮，視線受阻，未能及時發現那小孩。小孩穿著紅褲子，雖然面部畫面殘損，但從髮型、身形來看，應該不過四、五歲而已。站在小孩的視角，突然出現一頭驢子，就是一個龐然大物，肯定被嚇了一跳，趕忙叫旁邊的大人。但他家大人想必剛才和別人一樣，也在看河中遇險的大船，聽到叫聲，連忙回身去保護孩子。

如果說這次算有驚無險，多少還是一個牙人的功勞——就在驢子右側，眼見危機就要發生的他，揮舞著長袖驅趕驢子離他

72

遠點，因此間接幫助了那個小孩，否則驢子駄著重物，本來就生悶氣，再加上轉彎，驢頭驢腦地撞上去，非把小朋友撞傷不可。

不過，以爲險情就這樣結束了嗎？才沒有呢！請看驢頭左側近前，另一個牙人同時在跟兩個人搭話，我猜他們正在進行的對話是——其中一個滿臉堆笑說：「跟我去吧，我那兒需要你。」另一個說：「哎，不能這樣！他要跟我走，我先來的好嗎！」牙人心想，沒想到今天我這麼搶手，他指著白衣人的方向跟第一個人說：「好好好，我先跟他去，一會兒

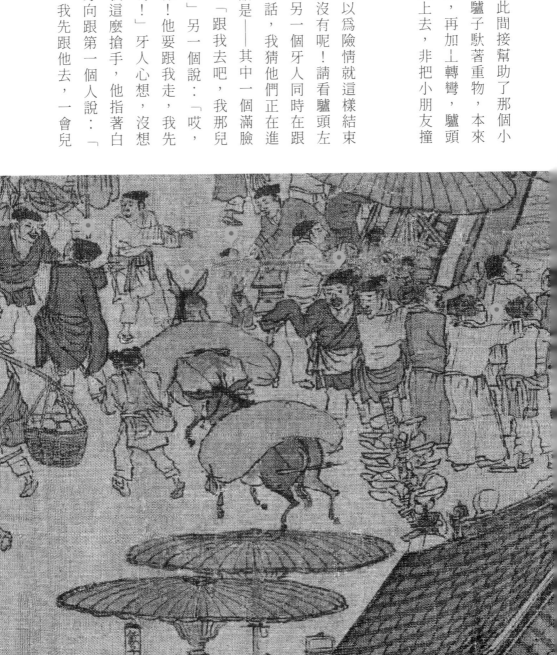

我再去照顧您的生意。」他們三人在橋頭正說得火熱，卻沒料到擋了驢子上橋的路。那時驢子受到驅趕有點受驚，跟蹌著朝他們三人靠過來……

到虹橋為止，全卷已經過半，張擇端畫了多處險情，但沒有把一處險情畫成真實事故。實際上，畫家通卷都沒有畫已經發生的事故，只是畫事故發生前的剎那。不得不再次說，張擇端真的深諳敘事之道。其實，引而不發的描寫，最能製造敘事張力。打比方來說，就像吹飽的氣球，沒有吹爆，但隨時都會爆炸；又像多米諾骨牌，一旦一個倒下，全盤局勢都會變化。處在張力狀態下，情緒、意義，以及一切，都是最飽滿的。

順帶說一下這個畫面中的其他細節。

在無意間化解了驢兒撞上小孩的那位牙人旁，可以看到一個男子搭著另一個男子的肩膀。在《清明上河圖》全卷多處都畫了「搭肩」情景，甚至，不只男子與男子

在街頭搭肩，也有女子與男子搭肩的畫面，當我們進到了城裡就會看到。從他們輕鬆的狀態、周圍人們的習以為常來看，搭肩是宋人再自然不過的行為。對此我有兩點感想：一是搭肩是親熱感情的外顯，而親熱是傳統中國人的情感特質，這得益於儒家文化的浸潤；二是公共場合的親密行為，反映了親如一家的觀念。再進一步想，其實「搭肩」與「侵街」有著共同的觀念背景。民居、商戶搭建涼棚，在私宅與公共街道形成過渡空間，公私界限不是那麼分明，使得汴京市井既繁榮又混亂，既混亂又繁榮，可以說利弊皆有。

再看差點兒衝撞上小孩的兩頭驢子，後方那頭驢屁股上，有一根橫棍，稱之為「後鞦棍」。根據有經驗的人說，驢的體形後寬前窄，所以用驢馱人、馱物，必須加後鞦棍，以防前滑。此外，虹橋橋頭臨街房前的兩頂大遮陽傘，其中一頂傘的邊緣掛著一個長方形牌子，上面寫有兩個字：飲子，這是當時流行的一種飲料①，有點像現在用中藥材熬製的涼茶。

① 有人認為不宜用「飲料」一詞稱呼古代「飲子」，因為飲子的藥用目的可能大於食用目的。但我認為，飲子在古代是個廣義概念，若以歷史發展視角來看，「飲子」之義在古代也有變化。五代范資《玉堂閒話》記載，唐代長安西市有人賣飲子，「用尋常之藥，不過數味，亦不嫻方脈，無問是何疾苦，百文售一服，千種之疾，入口而愈。常於寬中，置大鍋鑊，日夜剉斫煎煮，給之不暇。」子不為解渴，而為藥用。到了宋代，飲子趨於「專業化」，不再包治百病了，而是用專門的飲子治療對症的病，其名目，如地黃飲子、薔薇飲子、羚羊角飲子、枳殼飲子、葛根飲子等。另一方面，有病治病、無病防病的飲料型飲子也發展起來。

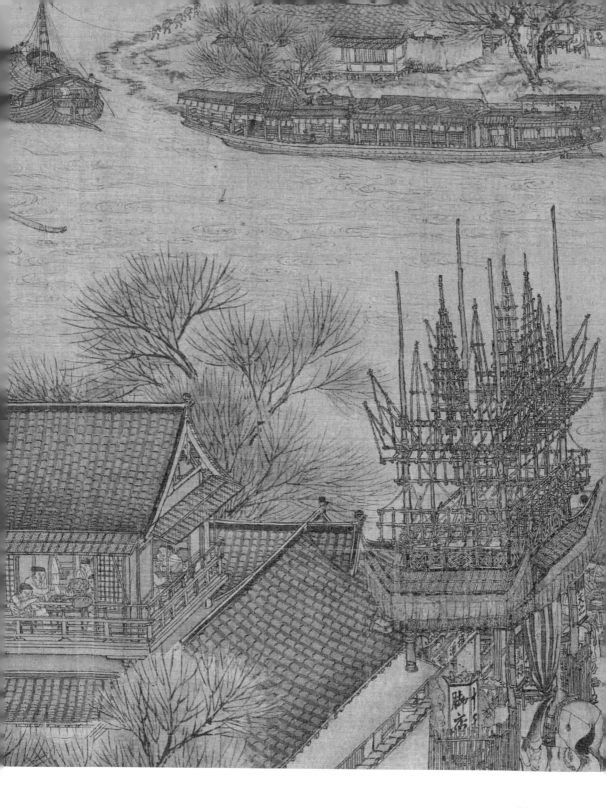

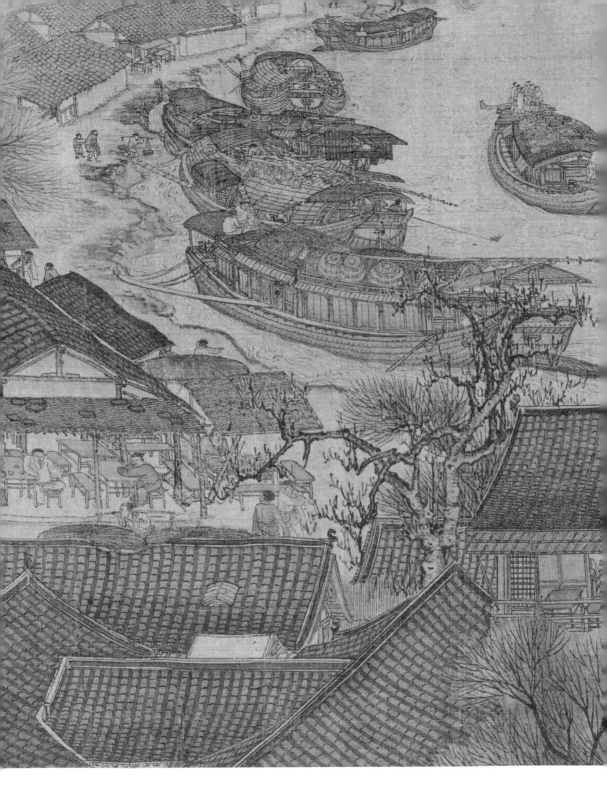

19 大河悠悠向東流

過了虹橋，汴河拐彎遠去。汴河的故事到此也就結束了，我們即將展卷，再次踏上陸路向城裡進發。

不過，且慢，先不忙著走，這裡有一些看點還沒看呢。我們先看遠處，再看近處。

遠處，左岸停靠著四、五艘船。船舷與河岸中間搭著長板，那是供人踏著上下船用的跳板。有個人挑著擔子已經踏上了跳板，岸上還有一老一少準備登船。再看河道中央，又有一艘搖櫓的載重船。不過，這艘船搖櫓不是八人一組，而是六人一組。搖櫓船附近是拉縴船。搖櫓的船工依然還在喊著口號，不過因為距離遠，他們的喊聲只是依稀可聞罷了。拉縴船上，

安安靜靜，已完全沒有虹橋處的忙亂喧鬧。這裡河道寬闊，兩種船不用再擔心相撞了。畫家在此重複描繪這兩種船隻，或是暗示虹橋下的大船危機終將過去，從而使觀者的緊張心情得以平復。

現在我們把視線收回來，看看腳店二樓有什麼。

在腳店二樓的畫面中，能看到兩組食客，一組在右邊側面。他們並不是在一個敞開的大廳中，而是在一個個包廂裡，宋人稱這樣的包廂叫「閣子」。閣子之間是用木隔板隔開的，因此，雖然有一定私密性，隔音效果卻比較差，如果隔壁有人說話聲比較大，另一間閣子裡的人就能聽到。《水滸傳》中，好漢們到酒樓喝酒，常常就是在這種閣子裡。當你讀到那些好漢在閣子飲酒的段落時，眼前這個畫面就有助於你真切體會他們的活動場景。

先看正面這組人物，其中一人斜倚著欄杆向下觀望。仔細看，他右腿抬起，將小腿擱在左大腿上。你可以試著做一做這個姿

勢，體會一下此人的閒適心情。在宋詞中，「憑欄」是一個經典意象，如「憑欄久，牆外杏花香」（北宋·曹組）、「憑欄處、瀟瀟雨歇」（南宋·岳飛）。眼前這個畫面有助於我們理解古人是怎麼憑欄的。當然，憑欄者也不都像畫中人這般慵懶，岳飛心中「壯懷激烈」，憑欄時自然就是另一種狀態。

現在，把注意力放在二樓周邊，有沒有發現什麼特別之處？看起來，整個二樓似乎只有門，沒有牆壁？其實，「牆壁」就是由一扇扇門組成的。這種門叫「格子門」，也稱「格扇」或「格子」。它的結構大致上部是方形的網狀格眼，約占門高的三分之二；下部是障水板，約占門高的三分之一。格子門可以隨意開合或拆卸，裝上格子，就是封閉的私密空間；打開格子，房間就變得通透。

這種位於樓上大開大合的格子門，必須有一個「搭檔」，就是欄杆。原因很簡單，沒有欄杆擋護，就太不安全了。還有，欄杆與格子門幾乎是緊鄰著，中間並沒有供人行走的遊廊，正因如此，斜倚著欄杆那人，才能既坐在桌旁，還能倚著欄杆。

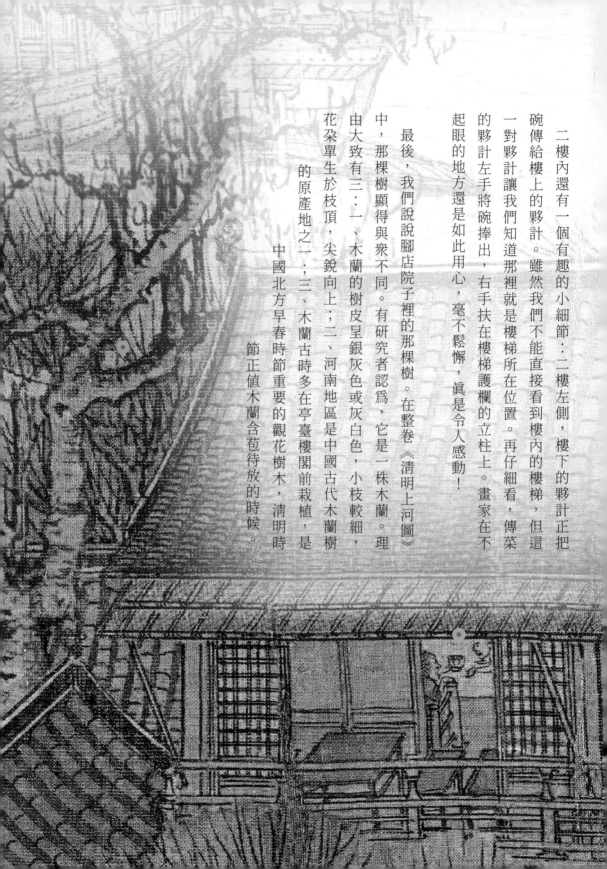

二樓內還有一個有趣的小細節：二樓左側，樓下的夥計正把碗傳給樓上的夥計。雖然我們不能直接看到樓內的樓梯，但這一對夥計讓我們知道那裡就是樓梯所在位置。再仔細看，傳菜的夥計左手將碗捧出，右手扶在樓梯護欄的立柱上。畫家在不起眼的地方還是如此用心，毫不鬆懈，真是令人感動！

最後，我們說說腳店院子裡的那棵樹。在整卷《清明上河圖》中，那棵樹顯得與眾不同。有研究者認為，它是一株木蘭。理由大致有三：一、木蘭的樹皮呈銀灰色或灰白色，小枝較細，花朵單生於枝頂，尖銳向上；二、河南地區是中國古代木蘭樹的原產地之一；三、木蘭古時多在亭臺樓閣前栽植，是中國北方早春時節重要的觀花樹木，清明時節正值木蘭含苞待放的時候。

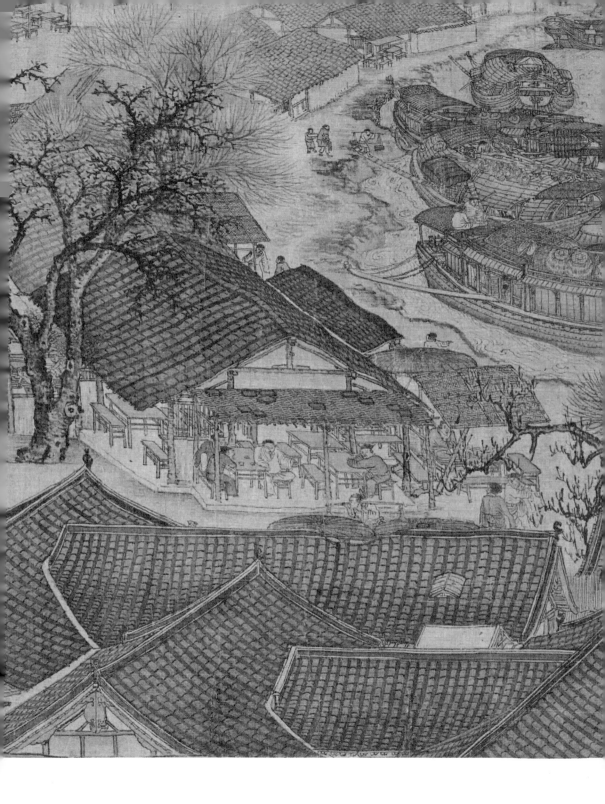

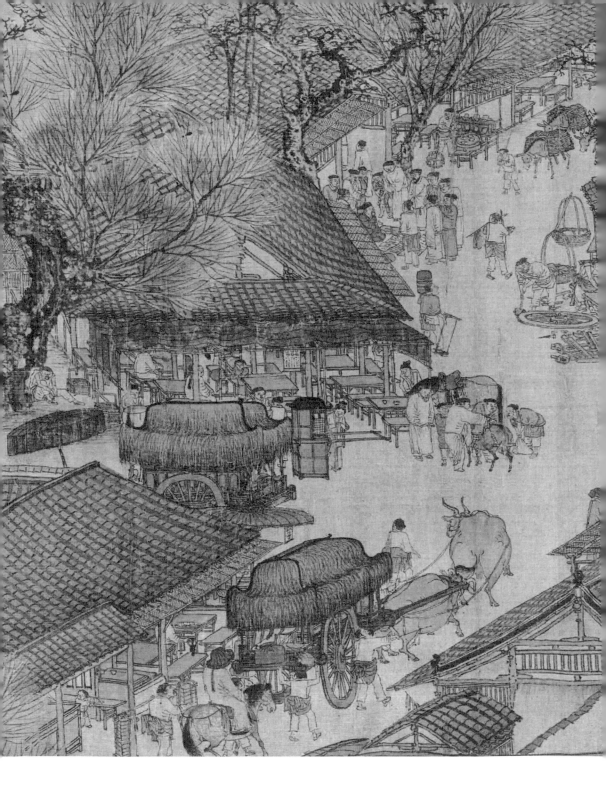

20 城外十字路口即景

汴河轉彎後，水路上故事也到此結束了。我們也就繼續一邊逛街，一邊向城門去。離開碼頭後，緊接著就來到了一個十字路口。此處因為靠近碼頭，人車匯聚，發生的小故事挺多。首先來看十字路口的四個角落。

右上角的臨街店面——這家店鋪的地板比街道墊高了一兩塊磚的厚度——店裡可以看到四個人閒坐著。仔細看，畫家把他們畫得很有意思：左邊三個人顯然是一起的，穿白衣者地位顯然比坐在對面的兩人高，這兩人正在跟他說話，但他卻沒有正臉看他們，而是面向街道，還抬起左手，似乎指著路過的挑夫在說些什麼。我猜他是這麼說的：

「哎，你們跟著我吃香喝辣的，如果不是我，你們還不是像這個挑夫一樣賣苦力嗎？」坐在右側的那人似乎年長些，點頭哈腰地忙說：「是是是！」左邊那

① 「支頤」是唐宋詩詞中很有情調的意象。唐朝詩人白居易在《除夜》中寫道：「薄晚支頤坐，中宵枕臂眠。」北宋詞人秦觀在《玉樓春·午窗睡起香銷鴨》中寫道：「支頤凝想眉愁壓，咬損纖纖銀指甲。柔腸斷盡少人知，閒看花簾雙蝶狎。」

84

個還年輕，不發表意見，只是順著白衣人指的方向看過去。請注意那年輕人是怎麼坐的：曲起右腿，將腳踩在板凳上，這姿勢很有點混社會的感覺。再看白衣人的坐姿，也談不上雅觀，右臂擱在桌上，左腿在板凳上盤起來，給人散漫而自得的印象。

旁邊單獨一桌的男子，或許聽到鄰桌白衣人點評挑夫，不自覺地也朝挑夫方向看。不過，雖說是看，卻也是似看非看，更像一個人在那裡發呆。再看他的手，竟然是用手托腮！托腮有個文雅的詞語叫「支頤」①。這位支頤客孤單一人，面前桌上連個茶碗也沒有，是一個耐人尋味的角色。

張擇端很善於運用人物視線來建立人物關係，進而講述一個無聲的故事。比如：獨自一人的托腮客在看別人，別人也在看他——請看大街上轉頭看向店內的那人，也正回過頭去看托腮客。旁邊的人催促他快走，但他似乎在說：「等等，我好像認識他。」

如果說右上角臨街的主題是「閒坐」，那麼左上角臨街店面的主題就是「送別」了。張擇端用了對比手法描繪送別情景。

店外一角，就是送別的場景。身穿白衣的兩人應該是朋友，剛剛在飯館裡喝過餞行酒，店小二正在收拾杯碗；左側這人站在一旁看著右側正要上驢的朋友。有人以為這友人是在上馬，不對。送行人的身後才是馬，而且是高頭大馬。張擇端在這裡同時畫了大馬和小驢，應該是有意為之，其目的想必就是對比出將離去者的辛酸。我猜想，將上驢這人可能也曾是對比馬的官員，可是他遭到了貶謫，只能落寞地騎著小驢遠離京城。

飯館外有一頂轎子，轎子旁邊站著一名女子①，她手裡似乎端著東西，正在與轎內人說話；也有可能她就是乘客，正在等著上轎。轎子旁的兩個人應該是轎夫。這頂轎子與小毛驢是一家嗎？又像又不像。說像，是因為它們挨得如此近，很容易讓人想到轎中人（或轎旁人）是上驢者的女眷；說不像，是因為那人已經在上驢準備出發了，而轎子卻沒有跟隨出發的跡象，

穿紅色緊身長褙子的南宋宮廷歌樂女伎，出自南宋《歌樂圖》卷，上海博物館藏

① 請注意該女子的髮型和服飾，有人認為她梳著一種名叫「盤福龍」的髮髻，但就此圖像看，不能十分確定，可以肯定的是，她穿著寬鬆短褙子。盤福龍髻是崇寧、大觀年間（一一○二～一一一○年）的流行髮型，而寬鬆短褙子也在此時出現。因此，短褙子這細節可以幫助推測《清明上河圖》繪製時間。褙子是一種外套，前面直領對襟，側面、後面開衩。在短褙子流行之前，宋朝女性流行穿長及腳面的長褙子，從宋徽宗宣和年間（一一一九～一一二五年）開始，褙子由寬鬆改為緊身。

兩個轎夫還在一旁聊天。總之，二者似乎有一種既相關又疏離的關係，吸引人去猜度。但能確定的是，這頂轎子與對面駛來的豪華大車也形成對比，和小驢與大馬的對比一樣，在大豪車襯托下，小轎子相形見絀。

最後看兩個小細節：店內木柱上掛著一個小簾，應是「本店招牌菜」之類的看板。店外左側的老柳樹下，一個上身赤膊的中年挑夫坐在地上打盹。這是《清明上河圖》中最令我同情的人物之一。

接下來我們再看把轎子和毛驢比得寒酸的豪華大車。就在左下的十字路口，出現了兩輛豪華大車。走在前面那輛已經左轉

過街街角，向城門進發。雖然車身被店家遮擋住了，但車前露出的平頂青傘蓋，顯示這個車隊地位非凡。① 跟隨在後的這輛，左右都有隨從護衛；右側車輪邊的隨從手執牛鞭，仰頭呼喝，似乎在說：「讓開，都給我讓開！」其實他附近根本就沒有人。

看見他，就知道什麼叫飛揚跋扈了！此人還有一個作用，就是有他做比照，可以看出這豪華大車的高度：車輪比一人還高，整車竟有兩人高。可以想像一下站在這樣一輛大車旁邊是什麼感覺。何況，前面還有兩頭壯碩的大牛牽引（前牛拉套、後牛駕轅），更讓人覺得牛氣沖天。

車廂蓋看上去很特別，那是用棕櫚毛做的，很高級。車廂前後有門，門上垂著簾子。垂簾蕩起，可以看到有女子坐在車廂內。據《東京夢華錄》記載，這種車是專供「宅眷坐車子」。

最後來看跟在車後的騎馬人。回想一下那個在晾衣船旁邊的旅行者，是不是似曾相識？他也戴著有棱風帽垂著「辮子」，也是神祕的背影！真是好有故事的樣子……

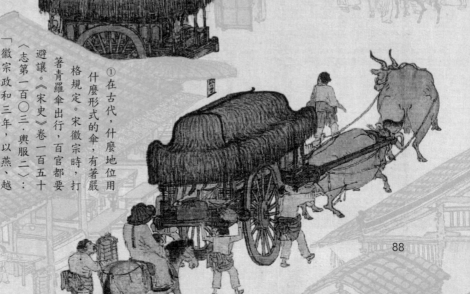

㉑ 修車鋪工具大觀

離十字路口不遠處，有一家修車鋪。有兩個工匠忙著在工作。

他們正在使用的和地上散放的工具，能明確辨認出來的有：木鎚、框鋸、鑿子、斧子、墨斗。框鋸是指用工字形木架、鋸條、麻繩等組成的鋸，常用於鋸解木料。《清明上河圖》中的這個框鋸，證明北宋時人們就在使用框鋸了。墨斗則是木匠用來打直線的器具，使用時，從墨斗中拉出墨線，放在木材上，繃緊，提起墨繩藉著彈力打上黑線。

兩位忙碌的工匠中，前方較年長者在用木鎚調整車輪，後方的年輕人跨坐在板凳上，兩手持握一工具，正在把一根長木條加工平整。年輕工匠使用的這個工具，有人認為是鉋子，但目前並未發現宋代的鉋子實例（中國已知最早的鉋子實例出現於山東菏澤元代沉船），所以並不能確定是鉋子。他用的更像是刮刀。在沒有框鋸和鉋子之前，人們解大木時，是將一排楔子打進大木，使之開裂。平木則是用斤（錛子）先將板材大致找

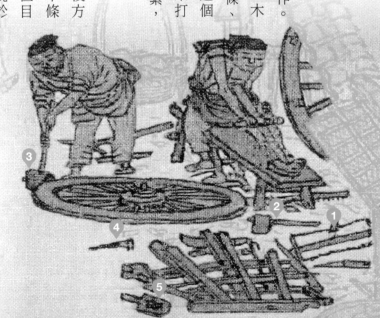

1 框鋸
2 斧子
3 木鎚
4 鑿子
5 墨斗

89

平，然後用刮刀刮，再用礪石磨。

修車鋪為往來的車輛提供了修繕的方便，不過，從畫面中明顯可見的侵街佔路，也造成了交通的不便，請看，持鎚師傅幾乎都快到街中心了。

㉒ 唱賣、歌叫，小販聲不絕於耳

修車鋪對面，走來一個人，左肩扛貨物，右手提著一個長木架——那是一個折疊貨架。這種貨架原理類似於馬扎（摺凳的一種）：兩腳交叉，展開後即可擺放貨物，輕便且易於攜帶。有了這東西，小販做生意就很方便了。我們在虹橋上也見過這種展開後就可以擺放商品的攜貨架，現在這個畫面讓我們知道它真的是方便攜帶。再看，這個小販大張著嘴，應該是在沿街吆喝叫賣。

① 《東京夢華錄》卷七：「是月季春，萬花爛熳，牡丹、芍藥、棣棠、木香，種種上市。賣花者以馬頭竹籃鋪排，歌叫之聲，清奇可聽。」

② 有人說此人是在賣字畫，本書不認同此說法。關於遊醫治病是否有效，有一則有趣資料，歐陽修曾得腹瀉，國醫沒治好，卻是吃了街上人賣的藥好的。不僅藥效好，還很便宜，一帖藥三文錢。原文見南宋·張杲《醫說》卷六〈臟腑泄痢〉「車前止暴下」：「歐陽文忠公嘗得暴下，國醫不能愈。夫人云：『市人有此藥，三文一帖，甚效。』公曰：『吾輩臟腑與市人不同，不可服。』夫人使以國醫藥雜進之，一服而愈。」

《東京夢華錄》中說，汴京市井中的各種商販「吟叫百端」，讓人一聽那獨特的吆喝聲，就知道是在賣什麼。而且，吆喝聲不能招人煩，因此商販們的吆喝也叫「唱賣」、「歌叫」①，就是說像唱歌一樣好聽。

而在修車鋪斜對面，一群人圍著一位老者；老者坐在地上，身前擺著幾排東西。他大概是一名遊醫（江湖郎中），在這裡擺攤賣藥②。何以見得？在那老者面前，有一人正撩起衣裳，露出了粗腫的大腿，正在等待老者診視。而在這位遊醫攤前的物品左邊角落，是一柄扇子。這不是畫卷中第一次出現的扇子，也不是最後一次。

接著，我們要把目光投向修車鋪後方那頭駝炭的驢。驢背兩側的筐已經空了，可是，驢兒並沒有如釋重負，反而有點垂頭喪氣。走在它前面的年輕人也是，雙臂交叉於胸前，無精打采。此情此景，不禁使人想起白居易的《賣炭翁》：「牛困人饑日已高，市南門外泥中歇。」

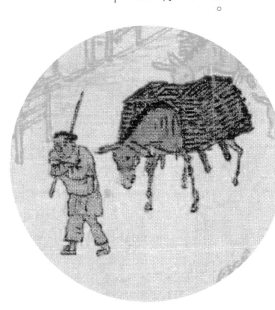

23 庭院森森的神祕宅院

過了十字路口，一抬頭，城門在望了！從十字路口到汴京城門，可以分為兩段觀賞：從豪華大牛車開始到橋頭是第一段；而從橋頭開始到城門則是第二段。

先看第一段。你有沒有發現，這裡突然開闊、安靜了許多？這是因為，街道一邊有一處不同尋常的宅院。讓我們湊近看看這所宅院有什麼特別。

首先，宅院門前有一條小河、一座小橋。像縮小版的護城河，特別是真正的護城河與城門就在附近，二者好像有著某種相似性，畫家以此賦予這所宅院某種象徵意義。其次，大門口、圍牆下有一些奇怪的人。為什麼說奇怪呢？先請看他們所處的環境和周邊的事物：除了門前有河、有橋，宅院牆頭插著防爬刺、紅門上三排門釘，門上似乎也張貼著佈告，院內還有一匹馬，並有專人看護餵養。以此推測，這裡很可能是一所官衙。

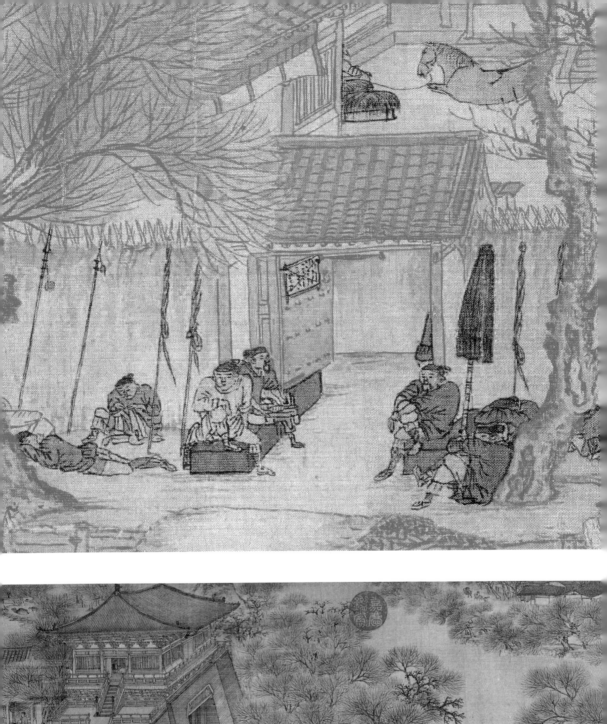
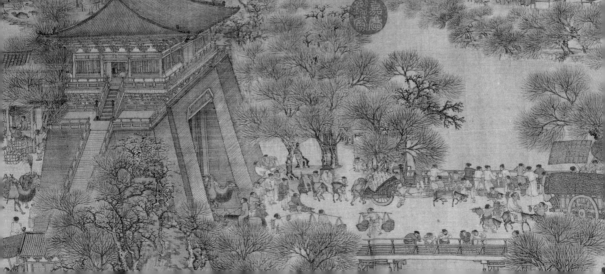

再看這些二人身後的牆上，不僅靠著青傘、捲著的旗幟，甚至還有長矛！宋朝實施嚴格的兵器管制政策，禁止民間私有、私造兵器，徽宗時朝尤甚。長矛卽屬於管制兵器①，能堂而皇之擺列在牆外，說明他們是官兵無疑。但既然是官兵，卻是閒散地坐著，甚至趴著——趴在地上睡覺，而且還露出了大腿和紅褲頭；也有坐在牆角縫補衣裳，或蹺起二郎腿或屈膝抬腳踩坐在箱狀物上，或埋頭睡覺。

有人說，這些士兵「一個個都顯得十分疲乏，仿佛經過長途跋涉之後才來到這裡」，我覺得這說法不準確。要說疲乏，宅院外大柳樹下的那位大叔才是真疲乏，而這些士兵只像是懶散罷了。仔細觀察，疲乏和懶散的體態是有微妙區別的。

那麼，既然都是官衙門前的士兵，爲何不是精神抖擻

① 作為自衛性武器的短矛是允許私人持有的。據《宋建隆重詳定刑統》：「弓、箭、刀、楯（盾牌）、短矛者，此上五事，私家聽有。」而「甲、弩、矛、矟、具裝等，依令私家不合有。」（「矟」同「槊」，是與矛相似的重兵器，矟鋒比矛鋒長很多。）「若有矛、矟者，各徒（判處徒刑）一年半。」

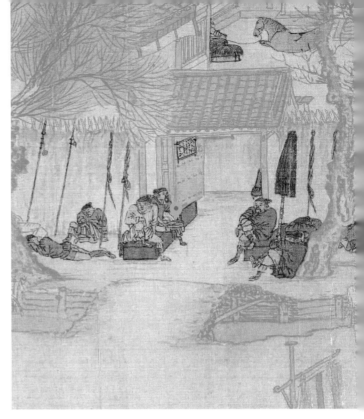

不過，如果此處真的是遞鋪，那麼，坐在門邊的大鬍子士兵手裡端著一個有足盤子，裡面竟然放著一條魚。這是怎麼回事？我初步想，或許是清明祭祀用的魚？但如此一來，又與遞鋪的解釋難以吻合。難不成遞鋪還管快遞清明節祭物？想來想去，不得其解，只好存疑。

地站立，卻是如此懶散無聊呢？有人認為，這處官衙是遞鋪②，也就是為官方傳遞公文的機構。所以門口這些人是遞鋪兵卒，院子裡的那匹馬則是遞馬。這些士兵的懶散，也正反映出官方機構行政效率的不彰。

②官衙庭院中有一處細節：馬臥在地上，馬倌牽著韁繩靠牆而坐，旁邊似有兩個馬槽，馬槽裡放滿了草狀物，且溢出了馬槽周圍；草色不是乾黃，而是青色。因此可知這儲存的不是乾草飼料，而是從田野中割來不久的鮮草——這是青草生長的季節。

95

24 神課、看命、決疑，滿城盡是算命攤

遞鋪附近，就在小河邊的柳蔭下，有一個用竹席子搭的簡易棚，那是一個算命攤位。算命先生坐在簡易棚下，正在為一個人算命。還記得在碼頭也有一位街頭算命先生？但此處這位算命先生的行銷意識比較強，拉了一根繩子，掛上了三塊看板，分別寫上：「神課」、「看命」、「決疑」。「神課」，是一種占卜方法，大多透過擲銅錢正反面或掐手指，以干支預測吉凶。所謂「神課」，不外乎指自己的占卜非常準。畫家把算命攤位安排在遞鋪旁，不免讓人產生聯想：官府懶散，人們就靠占卜來問命運吧。

《清明上河圖》中畫了三處算命場景：碼頭是第一處，為苦勞力算命；這裡是第二處，為有錢人算命；進城後還有第三處，為考生算命。據說，當時汴京城裡相館、命攤多達上萬家。這三處是代表。

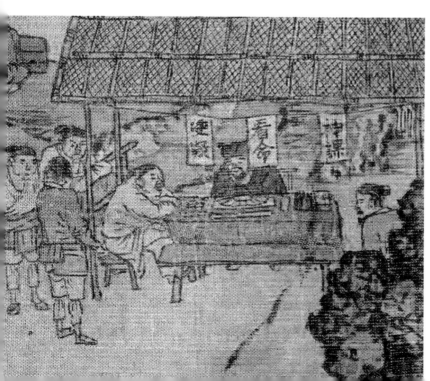

96

25 冷清寺廟前的散步豬群

離開主路，過個小橋，往後街去，就會看見一座寺廟。

那寺廟畫得很冷清。站在橋頭遠望，寺廟大門緊閉，只開著兩邊的側門，有個僧人正在回寺。別看這寺院冷清，其實，汴京的寺院並不像人們印象中只是清修之所。據《東京夢華錄》記載，重陽節時，有兩家寺院（開寶寺、仁王寺）有獅子會。「諸僧皆坐獅子上，作法事講說，遊人最盛」。坐在獅子上講說，怎可能不吸引人。還有一座相國寺，每月開放五次給百姓做交易場所——喜歡小貓、小狗的話，可以來相國寺買；日常用品，比如洗漱用品，寺廟也有賣；還有弓箭、書籍、圖畫等都有賣。不只一般百姓可以做買賣，各寺的尼姑也會來賣刺繡、花朵、首飾、帽子、絲線這類東西。以及，各路罷任官員的土特產、香藥……也都會在寺廟售賣。①

張擇端將百姓日常畫得親切，寺廟卻畫得冷清，這或許與他

① 《東京夢華錄》卷三：「相國寺，每月五次開放，萬姓交易。大三門上，皆是飛禽、貓犬之類，珍禽奇獸，無所不有。第二、三門，皆動用什物。庭中設彩幕、露屋、義鋪，賣蒲合、簟（竹席）席、屏幃、洗漱、鞍轡（轡頭）、弓劍、時果、臘脯（肉乾）之類。近佛殿，孟家道冠王道人蜜煎、趙文秀筆及潘谷墨占定。兩廊皆諸寺師姑賣繡作，領抹、花朵、珠翠、頭面、生色銷金花樣襆頭、帽子、特髻、冠子、條線之類。殿後資聖門前，皆書籍、玩好、圖畫，及諸路罷任官員土物、香藥之類。後廊皆日者、貨術、傳神之類。」

的儒家思想、世俗情懷有關。

在此，有個挑籃子的人，正往寺廟方向走去，卻會被一群豬阻攔。不知道畫家是有意還是無意，竟然在這條道路上讓一群豬出來「散步」。

也許有人會奇怪，城門外怎會有豬隨意亂走？其實，這幾頭豬不算甚麼，《東京夢華錄》中記載，從南薰門進京待宰的豬，「每日至晚，每群萬數，止十數人驅逐，無有亂行者。」每群豬數以萬計，乖乖地走進京城，能想像那個場面嗎？

此處畫面中又出現了馱炭

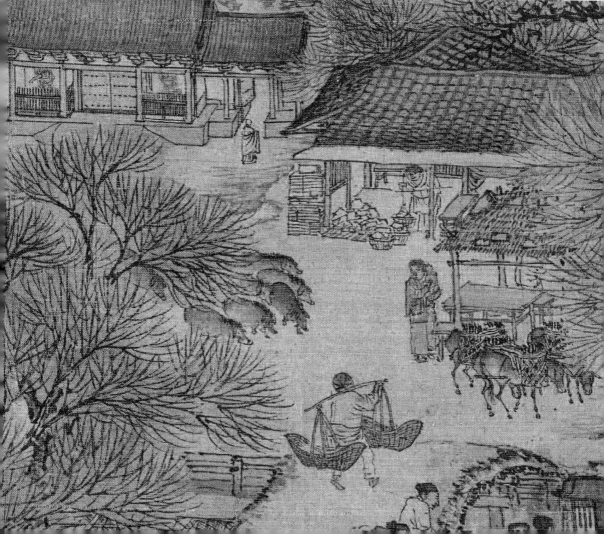

的驢。牠們在樹蔭下休息，但主人卻不知去哪兒了，驢背上的炭還沒賣掉。另有家店鋪，店主手持桿秤，不知在稱量什麼，而當時並沒有顧客，也許是在分裝貨品吧。這是什麼店鋪呢？有人認為是鹽鋪。不確定，但可以確定的是，宋朝實行食鹽「權禁」政策，也就是說，政府壟斷食鹽的經營，只在特定條件下允許零星、局部和有限通商，也就是說，商人可以代官府轉運和分銷。「權」的本義是獨木橋，引申為專營專賣，古人云：「權，謂專其利使入官也。」

26 交通、買賣和閒筆，護城河橋頭眾生相

來到橋頭，準備進城了。

和虹橋一樣，護城河的橋頭也很擁擠熱鬧——分三類來看：第一類是交通，第二類是買賣，第三類是閒筆。先看第一類的交通路況。

首先看到有兩輛牛車正要出城。和十字路口的豪華牛車相比，這兩輛牛車簡樸許多，沒有青羅傘，也沒有棕櫚頂。不過，就算是豪華牛車也不算最氣派的。《東京夢華錄》記載了汴京的幾種車型，有一種「太平車」：「前列騾或驢二十餘，前後作兩行，或牛五、七頭拽之。」二十多頭驢騾，或多達七頭牛來拉的車，可以想像一下陣容有多浩大。這種超級太平車載重能力強，也正因載重大，遇到險峻下坡路，如果不能減速，很容易發生危險。爲此，太平車後面還會拴上兩頭驢騾，下坡的時候就讓牠們「倒坐」，充當「剎車系統」。還有一種形式像太平車，但比較小的車，叫「平頭車」，酒店常常用平頭車載運酒桶，進城後我們就會見到。女眷用車和平頭車相似，不過因爲要給女眷乘坐，加了車廂頂蓋，加強舒適性與私密性。

接著看橋頭上的路況。牛車旁邊來了一小隊回城的人馬，行進速度應該挺快的，一個挑擔子的

100

人堵了路，馬夫使勁勒住馬頭讓馬慢下來。

再來看騎馬的人：頭戴有棱風帽（腦後應該也垂著類似的「髮辮」），和晾衣船邊、豪華車後兩人的風帽一模一樣。前兩人讓人好奇他們的面貌，是不是真如有人所想是金國人。現在看來應該不是，因為在此正面看到了風帽下的臉。這至少說明，風帽和所謂的「髮辮」不能作為判斷金國人的依據。此人手中還拿著一把扇子。這不是《清明上河圖》中第一次出現扇子，也不是最後一次。但這次能比較清楚看到，扇子像是用綢子包裹著。有人推測，也許是清明時節天氣冷，還用不到扇子。

宋人有拿扇子的習慣，比如用於「遮蔽塵土」。此外，還有人提出驚人觀點，說這些人拿的不是扇子，而是扇形物，裡面是樹枝編結成扇形，外面用布包裹，其用途是祭祀。對此觀點我有一個疑問，就是修車鋪斜對面那賣藥的遊醫，看起來不像要去郊區祭祀的人，卻也在攤位邊放著一把扇子。這又如何解釋？總之，我還是認為，他們拿的是扇子，是一種生活習慣，並且，他們的扇子不只一種用途。

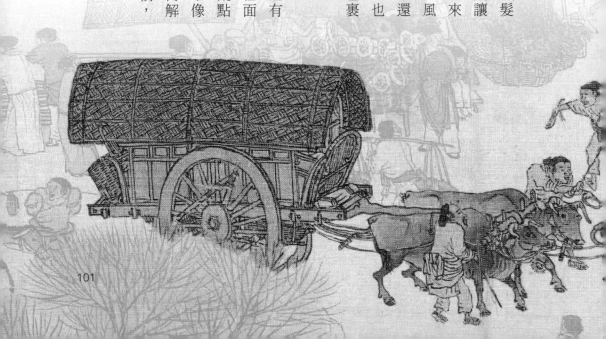

101

接著，來看橋頭上有哪些買賣。其中兩個攤位，一個是賣花的，攤主正拿著一束花向顧客推薦。有人說那是杏花，因爲杏花是與清明時節關聯密切的意象之一，如「小樓一夜聽春雨，深巷明朝賣杏花。」（宋·陸游〈臨安春雨初霽〉）再如，「借問酒家何處有，牧童遙指杏花村。」（唐·杜牧〈清明〉）

還有人說是紫荊花。紫荊，俗名滿條紅，「花色深紫而小……叢生極密，砌滿枝條……三月盡開。」（清代《小山畫譜》）再看那位顧客，哇！竟然是一個大鬍子大叔！其實，大叔買花，在宋朝完全不奇怪。宋人愛花愛到極致，男的愛，女的愛，老的愛，少的愛，皇上愛，百姓也愛，總之是全民愛花。他們不僅把花插在瓶子裡，還要簪在頭上。宋神宗熙寧五年（一〇七二）三月，蘇軾寫了一首很好玩的詩：「人老簪花不自羞，花應羞上老人頭。醉歸扶路人應笑，十里珠簾半

上鉤。」（《吉祥寺賞牡丹》）那天他喝多了，被人扶著回家去，一路上不斷有人卷起珠簾看他。不光因為他的醉態，還因為他頭上簪著花。蘇軾自嘲，自己一個老頭兒戴花是不害羞的，可是鮮花卻會羞於到我這老人頭上來吧？其實，蘇軾那年才四十歲都不到。不過宋人尤其喜歡自稱老人，不像今天，人們把年齡當祕密，不願意稱老。但對於宋人戴花，也有看不慣的，司馬光就是典型代表。前文我們也提過他反對女子相撲，對戴花這件事，他也不喜歡。可是戴花畢竟是全民風尚，他也不好全盤否定。在他的家庭禮儀著作《司馬氏書儀》中，他就說：「世俗新婚盛戴花勝（一種首飾），擁蔽其首，殊失丈夫之容體，必不得已，且隨俗戴花一兩枝、勝一兩枚可也。」意思是說，放眼望去，脖子以上全是花朵和首飾，幾乎看不到臉了。司馬光很無奈，所以告誡家人，一定不要戴那麼多。他說的「必不得已」和「隨俗」，也說明了戴花風俗之普遍和強勢。

紫荊花

杏花

賣花攤賣的是什麼花雖然不能十分確定，但賣花並無疑問。

可是旁邊攤位賣的是什麼，就很難判斷。有人說，那是在賣西瓜，切開成一塊一塊地賣，那剖開斷面上的點點黑色就是西瓜籽。但實際上，雖說北宋時期中國燕北地區已有西瓜種植，但因爲當時宋遼對峙，西瓜並未傳入中原。直到金國滅遼滅宋之後，大批猛安謀克戶 ① 遷居中原屯田，西瓜才隨之到來。

再好好地仔細看看，圓圓的、有點厚度，而表面的黑斑更像是烤焦的痕跡——很像一種餅。《東京夢華錄》中說：「凡餅店，有油餅店，有胡餅店。」此攤賣的應該就是胡餅，類似烤饢。饢久存不壞、適合旅途攜帶，胡餅販把攤位擺在城門外，或許就是考慮到出城遠行的人會買些胡餅帶上。

再看那攤主，與右側那人相比，穿得極其涼快，他右手邊疑似還有一把扇子，想必是在火爐邊烤餅的緣故。另外，也有人說是棗餡，大概是用麵粉和著棗子做成的棗餅之類。胡餅攤位一角，有一個少年抱著

① 金國女真人編入猛安謀克，不與民戶雜居，稱猛安謀克戶。

手坐著，沒有穿鞋，像是受了什麼委屈，頗可憐的模樣。我想，那攤主是不是他的父親？少年不知因何挨了罵，賭氣坐著不幫忙，父親忙著招呼顧客，沒空理他。

不知是不是有意安排，在橋頭另一側，幾乎與少年處在一條直線上，有一個年紀更小的小孩在求關注。當時，一位老者與一位老嫗正在談話，小孩子伸開雙臂讓爺爺抱，但是大人們絲毫沒有關注小孩的需求。張擇端在此處設置這樣的小細節，如果說有什麼用意，我想，或許與他童年的經歷有關？比如，他小時候也是倔強的孩子，缺少足夠的關愛？這讓我想起宋徽宗的一件幼年往事。在宋徽宗被俘虜北去的路上，有一次他渴壞了，讓人摘道旁的桑葚給他解渴。吃著桑葚，他對旁邊的大臣曹勛說：「小時候我見乳母吃這個，於是取來數枚吃，正吃得美，就被乳母奪去了。今天再次吃到桑葚，又遭禍難，這豈不是桑實與我始終嗎？」② 話語中，有自嘲，有辛酸，有感歎。宋人對童年往事的回憶，帶著與現代人相當契合的心理細節，以及真情流露的人性溫度。《清明上河圖》中此類看似無意的閒筆，很值得細細品味。

② 宋·曹勛《北狩見聞錄》：「徽廟在路上苦渴，令摘道旁桑葚食之。語臣曰：『我在藩邸時，乳媼嘗啖此。因取數枚，食甚美，尋為媼奪去。今再食，而禍難至此，豈非桑實與我終始耶！』」

橋上的閒情與乞丐

離開橋頭，走到橋上。遠處虹橋上一片喧鬧，在此卻是閒逸。瞧，一個老者騎著毛驢出城去，隨從模樣的人轉頭和他說話，他一副悠然自得，對隨從的問話似乎也不置一詞。後面還跟著一頭小小驢，垂著頭跟在後頭。

橋兩側的護欄邊站了不少人，看風景，看遊魚。張擇端畫的這群河魚，大概是中國繪畫史上最簡略卻不失活潑生趣的魚了。

橋的另一側，有一個被柳枝遮擋的人，不知有意還是無意，他的長衣下擺撩起來，掛在腰間。在《清明上河圖》的衆多人物中，他並不起眼，不知為何，注意到他時，我能感到一種說不出的意味。或許是喜歡他的大長腿？或許因為他的褲子看上去有現代感？又或許因為他隨意撩起衣裳散發著文藝氣質？

① 《東京夢華錄》卷五：「至於乞丐者，亦有規格，稍似懈怠，衆所不容。」

② 《宋史》卷一百七十八《食貨誌上》：「京師舊置東、西福田院，以廩（公家發給糧食）老疾孤窮丐者，其後給錢粟者才二十四人。英宗命增置南、北福田院，並東、西各廣官舍，日廩三百人。歲出內藏錢五百萬給其費，後易以泗州施利錢，增為八百萬。又詔：『州縣長吏遇大雨雪，蠲（免除）僦（租賃）舍錢三日，歲毋過九日，著為令。』

熙寧二年，京師雪寒，詔：『老幼貧疾無依丐者，聽於四福田院額外給錢收養，至春稍暖則止。』九年，知太原韓絳言：『在法，諸老疾自十一月一日州給米豆，至次年三月終。河東地寒，乞自十月一日起支，至次年二月終止；如有餘，即至三月終。』從之。

凡鰥、寡、孤、獨、癃老、疾廢、貧乏不能自存應居養者，以戶絕屋居之；無，則居以官屋，以戶絕財產充其費，不限月。依乞丐法給米豆；不足，則給以常平息錢。崇寧初，蔡京當國，置居養院、安濟坊。給常平米，厚至數倍。差官卒充使令，置火頭，具飲膳，給以衲衣絮被。州縣奉行過當，或具帷帳，雇乳母、女使，靡費無藝（限度），不免率斂，貧者樂而富者擾矣。」

往右，有個正在向遊人行乞的小乞丐，在他身後有個小孩，可能也是個乞丐，但看上去這小孩的身體比例不太正常，像是個侏儒。不過，也有可能是前方白衣人的孩子；以他的身高，還看不到大人們正在欣賞的春色，所以要大人抱他起來瞧瞧。

說到乞丐，就要提到宋人對乞丐的基本態度。《東京夢華錄》中寫到汴京風俗人情時說，對待乞丐不能怠慢不敬，否則衆所不容①。實際上，不僅民間不歧視乞丐，宋朝政府還頒布法律、設置福利機構來救濟貧民、乞丐②。比如，宋神宗熙寧二年（一○六九）冬天，汴京大雪苦寒，

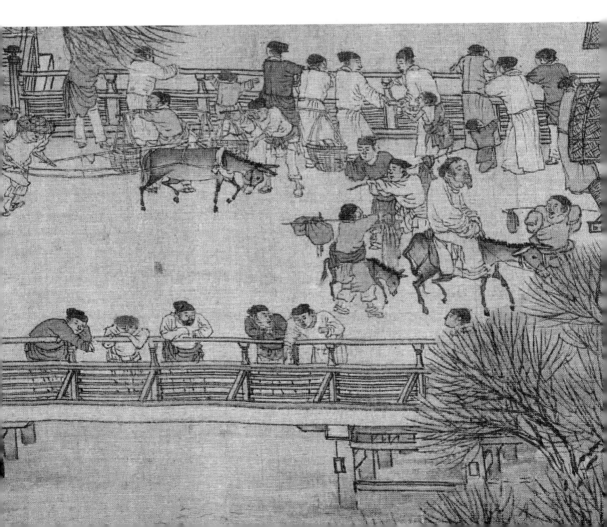

神宗下詔，讓官方福利機構福田院收養那些無依無靠的乞丐，到春天暖和些再停止。宋徽宗崇寧初年，還設置居養院、安濟坊，對貧窮無依的人採取更加優待的政策，以至於有的州縣奉行過當，甚至還爲窮人雇了乳母、女僕，導致「貧者樂而富者擾」。《清明上河圖》是清明時節的汴京市井民情，這時天氣轉暖了，收容救濟結束了，所以乞丐又重現街頭。

有字苦布往哪裡去？坐騎上是男是女？

終於來到城門下了！但先別忙著進城，城門下有兩處細節隱含著兩個很大的謎：一個已經有了比較好的解釋，另一個迄今我也沒發現好的解釋。

先看已經解釋得比較好的這個謎——前文中已經見過它了：前面一頭驢和一個人拉，後面一個人推，這叫「獨輪串車」。車上的貨物看來很重，小毛驢正在努力向前。這車顯現的重點

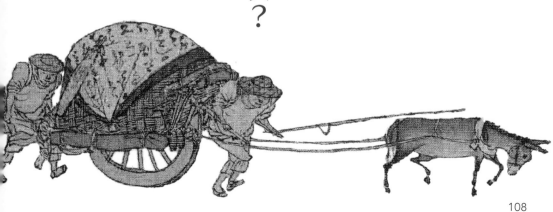

108

北宋・郭熙《早春圖》（局部）
台北故宮博物院藏

在於，車上還蓋著一塊苫布，苫布上明顯可見書法字跡。這畫面很不尋常，到底是怎麼一回事呢？

一般來說，古人敬惜字紙。不過也有例外，比如宋神宗時有個畫家郭熙，繪畫風格有山野氣，關心世俗民生，有濟世情懷。宋神宗很推崇郭熙。但是到了徽宗朝，徽宗不喜歡郭熙的風格，畫院裡就有畫工將郭熙的山水絹畫扯下來當抹布。張擇端筆下的車上有字苫布，是不是跟官員在朝廷中得勢、失勢有關呢？

一般認為就是如此。北宋朝廷很多年都存在新舊黨爭，一派官員主張改革變法，另一派主張穩定保守。新舊兩黨更迭執政，上台的就打壓下台的，連帶他們的作品也被廢棄。所以，畫中這獨輪串車上的有字苫布蓋著的，可能就是下台官員的書籍等物。要被拉去哪裡呢？可能是要拉去郊外焚毀。

整幅畫看到這兒，散落在畫卷中看似莫名其妙的種種危機，突然有了主線：一開始的驚駭馬、斷柳，中段虹橋下的大船、遞鋪（驛站）裡懶散的快遞員，以及種種交通問題，共同表現了張擇端的危機意識。當時，北宋先是與遼國對峙，後來被金國所滅，外在情勢一直都危機重重。朝廷中，內鬥不斷、行政懶散，城市管理也是一團亂，人們沉浸在太平盛世氛圍中，像張擇端這樣的有識之士怎能不心急如焚？

另一處謎則是，那個坐騎上的人到底是男是女？有學者說是「騎馬的官人」。認為坐騎上是男子的不在少數，但其實這是一名女

子，頭上戴的是帷帽。所謂帷帽，就是一種在闊邊笠子周圍（或前後或兩側）下垂紗簾的帽子。帷帽的垂簾通常到肩頸為止。宋代貴族婦女大多會乘轎出行，一般女子也會騎驢、騾出門，但大多會戴上蓋頭或帷帽遮蔽面容。

因為騎驢、騾終究欠莊重，貴族婦女大多會乘轎出行。接著，我們還要認真來看看這個戴帷帽女子的坐騎是甚麼？有人說是驢，不對，她騎的既不是馬，也不是驢，而是騾子。可以將她騎的騾子和橋頭老者騎的驢子比一比，區別比較明顯怎麼分辨驢、馬、騾呢？其實不難。重點在於牠們的耳朵和鬃毛，再看體形和尾巴；耳短而鬃長的是馬，反之是驢。騾子體形比驢大，鬃毛直立，不像馬的鬃毛下垂。

騎的是什麼，有必要分這麼清楚嗎？還是很有必要的。在古代，坐騎代表身分，文士、隱士騎驢，而官員騎馬。坐騎還具有文化意義，比如八仙之一的張果老騎驢，而道家學派創始人老子騎牛。畫中這名女子騎騾出行，或許有不得已的因素，當然，也可能是我想多了。畫中這女子正側身看向地上的某樣東

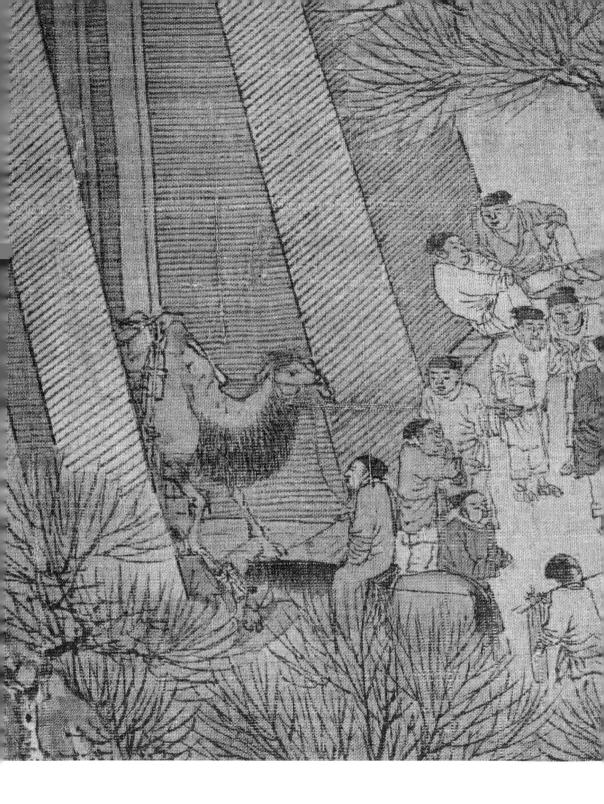

西，有人認爲看的是宰殺的黃羊。持這觀點者認爲，單膝跪在黃羊前的人和一旁手裡拿著祈禱文的人，正在爲戴帷帽的人祭拜路神，祈禱一路平安。我認爲地上那東西的確像羊，但騎騾女士像是路過，跟他們不像朋友關係。他們對騎騾女士更像是強行招徠？到底是怎麼回事，無法確定。

另外，還有一種說法是，地上那人是個老者，匍匐在地向過往行人乞討，「騎馬的官人」從乞丐面前走過，只是回頭看了一眼，沒有半點施捨的意思。這種說法明顯錯誤，比如：把女的認成男的，把騾子認成馬，把單膝跪地說成匍匐在地。仔細觀察都談不上，這觀點又怎站得住腳？

終於要進城門了。

就在城門口，一匹駱駝露出了半截身子，牽駱駝的人右手指向前方，似乎在吆喝前方人們讓路。與此同時，迎面而來一位騎馬的文士正要進城──端正、文雅地坐著，與駱駝客的粗獷形成對比。

29 來去自如的大宋之門

現在，就要把城門仔細看清楚。

這城門不僅高大，木結構部分髹了紅漆，更顯得華貴。這城樓的屋頂樣式為「單簷廡殿頂」。廡殿頂是古建築的屋頂形式之一，由一條正脊和四條斜脊組成四面坡，因此也稱五脊殿。廡殿頂又有單簷、重簷之別。重簷就是在上一層屋頂下四角各加一條短簷，形成第二簷。兩層屋簷重疊，是為重簷。

重簷廡殿頂是古建築屋頂的最高等級形式，單簷廡殿頂次之。簷下的構件是「斗拱」，也是中國建築特有的構件，是斗和拱的合稱；在立柱和橫樑交接處，從柱頂上一層層探出的弓形構件叫「拱」，而拱與拱之間墊的方形木塊就叫「斗」。斗拱的作用是什麼呢？可以把屋簷的重量轉移到柱上，從而使屋簷往外延伸。

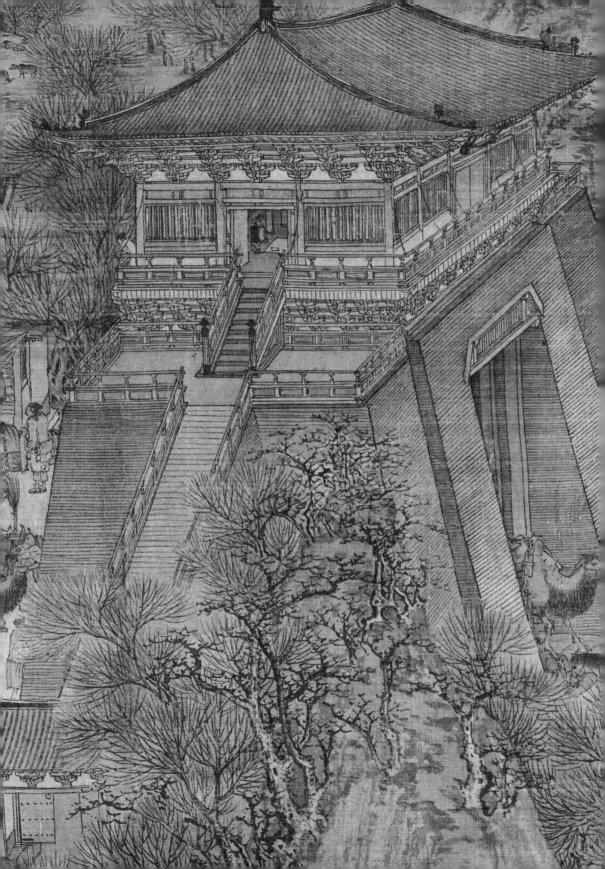

城門側面的臺階，也讓我們知道如何到城樓上去。臺階分兩段，上面那段較短，一步一階，叫「踏跺」，宋代稱為「踏道」，是專為人步行而設計的。下面那段長的，並不是一步一階，而是一棱一棱，像搓衣板似的，名為「䃮磜」。這種坡道有防滑作用，是為了方便車馬運輸物品，因此也稱為「馬道」。

請注意一下，出入城門需要接受檢查嗎？不需要。有駱駝商隊出城了，有人騎馬進城了，都是自由出入，無人盤問。有研究者指出，城門下牽駱駝的人是胡人。胡人進出也不需要檢查嗎？有一種解釋是：隨著一代代胡商貿易，駱駝與胡人的形象已經被中原漢人所熟悉，再加上汴京城裡，從五代延續下來的胡人家族早就接受中原文化，不只他們自己，周邊漢人也早就認同他們為漢人。在這樣的環境中，人們對隨時來的異族商人、使臣也不再覺得有什麼稀罕，換句話說，已經習以為常了。當牽駝人出現，也沒有人看他和駱駝一眼，以至於他不得不吆喝著提醒人們注意。但在此要說的不是檢查的問題，而是根本沒有人負責檢查和把守城門。城門是城防重地，尤其北宋末年，風雲變幻，宋王朝危在旦夕，竟然連個看門的人都沒有。不過，

說一個人都沒有也不準確。城樓上倒是有一個人，正在俯瞰繁華市井。這人也許是更夫，負責看管城樓裡的大鼓。

這裡還有一處細節：大鼓旁地面上的矩形，那是枕頭。門樓上沒有別人，所以這看鼓人（報警者）想躺會兒就躺會兒，想看會兒就看會兒，真是愜意的好工作！換個角度看，在門口地面上鋪著席褥，正說明這裡少有人來。一個人無聊地待著，總歸是寂寞的。這不，他終於耐不住寂寞，趴在欄杆上看熱鬧去了。

此外，還有個小矩形，那是躺臥的席褥。

有城門自然就有城牆。圖中城牆在哪兒呢？甚至有的研究者都看不出有城牆。其實，城牆就在靠近觀者的城門這側位置。那是夯土城牆，牆上雜樹叢生，從樹齡來看，城牆顯然頹廢多年了。而且，城牆看來很單薄，難怪許多人認不出來，或者沒想到城牆竟是這個樣子。

為什麼京城城牆不是磚牆呢？實際上，磚在西周時已出現，漢代就開始出現包磚的城牆。到了宋代，磚城漸多起來，比如

當時的揚州、廣州、成都等地都修建了磚城。可是在《清明上河圖》中的這段汴京城牆，卻仍然是夯土城牆。這樣的土牆怎能阻擋敵軍入侵？所以有學者認爲，這就是城防鬆懈的表現。

但另有學者解釋，不一定是城防鬆懈。因爲汴京城牆有兩層，這裡畫的是內城牆。既然是內城牆，「在軍事防守上已作用不大了」，所以「才會任其低矮和雜木叢生」。

據《東京夢華錄》記載，外城牆是這模樣：汴京外城牆周長四十多里，護城河闊十餘丈，內外兩邊河岸都種植楊柳，禁止行人沿岸往來。而且，外城牆的修築和維護，都非常注重防衛與實戰。比如，外城牆上每隔百步就會設置「馬面戰棚」，就是依牆而建、突出於城牆的墩臺（稱其爲「馬面」，是取馬臉長之義），其上可以快速搭建作戰的棚

上圖原爲宋院本《金陵圖》，清乾隆五十二年（一七八七）謝遂仿畫。圖中這處甕城是古代重要城防設施，甕城呈半圓形，中間以直牆垂直分隔。入城時先從外圓一側城門進入，再由中間直牆城門進入另一側，然後再通過正面城門入城。這就是《東京夢華錄》裡所說的「屈曲開門」。

118

子。如果敵人攻到城下，除了正面挨打之外，還會遭受兩邊夾擊。每百步設馬面，每兩百步則設武器庫。此外，還有一支一萬人的工兵部隊負責城牆的日常維護①。這樣的城牆與維護措施，跟《清明上河圖》裡的城牆顯然完全不同。

城牆如此，城門如何呢？《東京夢華錄》裡的記載也很不同：除了南薰門等四門是「直門」，而且是兩重門以外，其他城門都是外築甕城，而且是三層②。

《清明上河圖》裡所畫的城門與城牆，是說明城防鬆懈？還是情有可原？我偏向於前者。因為《清明上河圖》的寫實，是文學性寫實，也就是說，畫家所畫的細節是真實的。但畫什麼是有選擇的，就像表面上是從郊區畫到城裡，但畫面的次序和詳略都是有所講究。這樣一來，關鍵形象就有了象徵意義。就如城門上的匾額，張擇端只讓人們看到「門」字，而不寫明是什麼門，正是文學性的體現：他想畫的不是汴京城的某一座門，而是一座既真實又虛構的大宋之門。大宋之門高聳、華貴，可是城牆低矮、頹廢，這就是其象徵意義。

① 原文：「新城每百步，設馬面、戰棚（城牆上的突出部，可於其上夾攻敵人，使敵不敢輕至城下），密置女頭（城垛子），旦暮修整，望之聳然。城裡牙道（官道），各植榆柳成蔭。每二百步，置一防城庫，貯守禦之器。有廣固兵士二十指揮，每日修造泥飾，專有京城所提總其事。」其中，「廣固」是兵種名稱，相當於工兵部隊。宋代部隊建制從大到小分別是廂、軍、指揮、都。每都百人，每五都為一個指揮。一個指揮由一個指揮使和一或兩個副指揮使統領。二十指揮相當於一萬士兵。

② 原文：「城門皆甕城三層，屈曲開門。唯南薰門、新鄭門、新宋門、封丘門，皆直門兩重，蓋此系四正門，皆留禦路故也。」

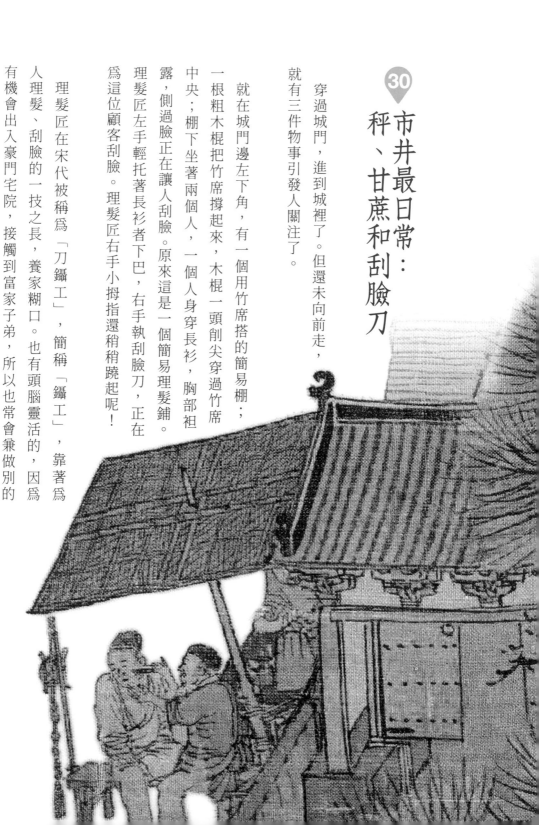

市井最日常：秤、甘蔗和刮臉刀

30

穿過城門，進到城裡了。但還未向前走，就有三件物事引發人關注了。

就在城門邊左下角，有一個用竹席搭的簡易棚；一根粗木棍把竹席撐起來，木棍一頭削尖穿過竹席中央；棚下坐著兩個人，一個人身穿長衫，胸部袒露，側過臉正在讓人刮臉。原來這是一個簡易理髮鋪。理髮匠左手輕托著長衫者下巴，右手執刮臉刀，正在為這位顧客刮臉。理髮匠右手小拇指還稍稍蹺起呢！

理髮匠在宋代被稱為「刀鑷工」，簡稱「鑷工」，靠著為人理髮、刮臉的一技之長，養家糊口。也有頭腦靈活的，因為有機會出入豪門宅院，接觸到富家子弟，所以也常會兼做別的生意，比如順便仲介交易，或賣賣插花、掛畫之類。這類理髮

匠當時還有一個專稱，叫「涉兒」，取其過水之意，用現在的話說，就是跨界。

理髮鋪有兩處細節可看。一是，左側有一根細木棍支撐著方席的一角，木棍上垂掛著一樣東西。有人說那是髮辮，這就相當於一個實物廣告。另一處細節，因理髮鋪就位在城牆入口處，半扇門開著，無人把守，似乎什麼人都可以上去。先不說城防鬆懈，如果在現今，肯定會在城門入口處設站收費的。

看了刮臉刀，再來看另一樣東西：甘蔗。

穿過城門，迎面就會看見一匹駱駝身側鞍具上插著一樣東西，高高聳立，鬚葉（或鬚毛）招搖，很醒目。但很少有人說出那

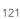

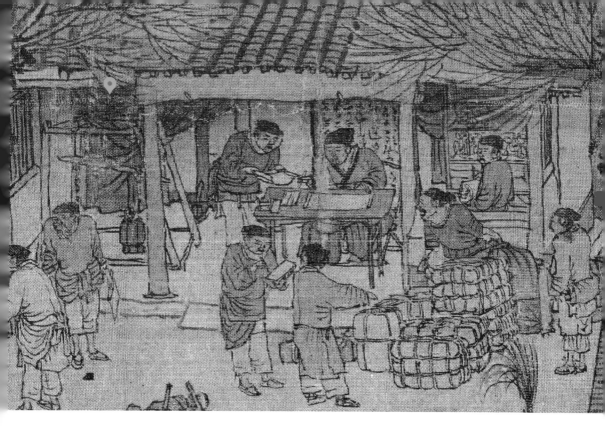

是何物，大概是因為不知其名才無法言說吧。那可能是甘蔗①，招搖的鬚葉是甘蔗的葉子。《清明上河圖》中出現過兩次甘蔗，除了這一處，另一處是在孫羊正店（隨後我們就要看到的一家店鋪）前的街邊攤位，有幾根被削去葉子的甘蔗整齊地擺放在木桶裡。攤主本來面向他的商品，一

① 也有人認為不是甘蔗，而是一種「旄節」，是古代使者所持的憑信。胡人使者的駱駝隊出城門是要回北方去。

瞬間卻扭頭，身體面向街道，有一種面對鏡頭的感覺。

問題是，北宋時期有甘蔗嗎？答案是，有的。北宋藥學家寇宗奭在《本草衍義》中記載：「甘蔗：今川，廣，湖南北，二浙，江東、西皆有。」也就是說，雖然北宋時期長江以北不出產甘蔗，但南方甘蔗可以運到汴京。尤其，北宋末年氣候進入小冰期，甘蔗生長週期也會偏長，那麼，秋植蔗正好可以趕在清明節售賣。

最後來看第三個有趣之處，即進城後的第一家鋪面，但這裡卻不是售賣商品的店鋪。有學者認為這是一個政府機構——稅務所。城防鬆懈，但收稅可不鬆懈；桌子後方坐在交椅上的那人，應該就是稅務官。幾個下屬，或在彙報，或在歸檔，或在登記，或盯著人裝貨。鋪內左側有一大架子，應是用來稱重貨的大秤。鋪外有幾包貨物用繩子捆紮著，有明顯的繩索綑綁勒痕，應是軟的紡織品。北宋對紡織品課稅最高，民怨也最深。就在這疊貨物後方，那人張大了嘴巴，大概就是聽到課稅金太高，大為吃驚吧。

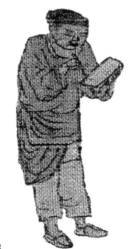

123

31 張燈結綵，孫羊正店好熱鬧

進城後，目光很快就會被「在京正店七十二戶」之一的「孫羊正店」吸引。還記得虹橋那家腳店前的彩樓歡門嗎？那裡沒有張燈結綵，還只是高大架子，而孫羊正店的彩樓歡門已經裝飾得熱熱鬧鬧了。裝飾物有花朵、花枝、繡球，還有圓形、菱形飾物。此外，還有六隻鵝狀造型的飾物。就在歡門左側木柱上，挑出一根旗杆，青白旗幟上寫著店名——「孫羊店」。

除了歡門和旗幟，還有四盞燈也引人注目。那是梔子燈！梔子燈的樣式即來自梔子果。可以想像，當汴京的夜晚來臨，梔子燈亮起，該有多麼美麗！

梔子燈

梔子果

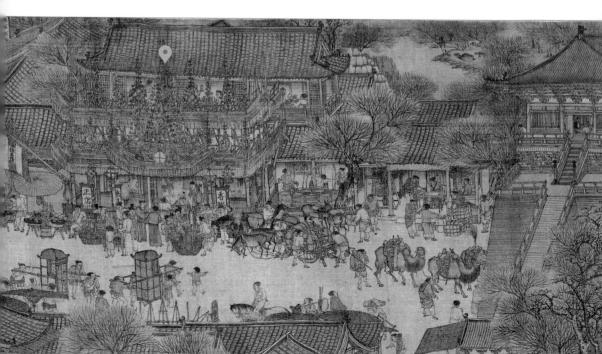

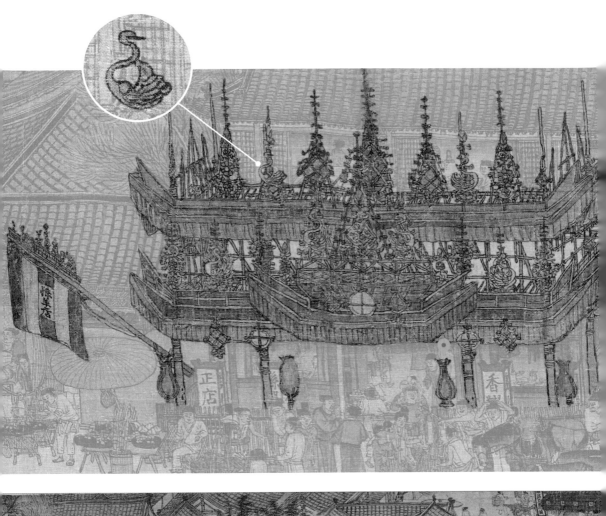

正店

香

脚店

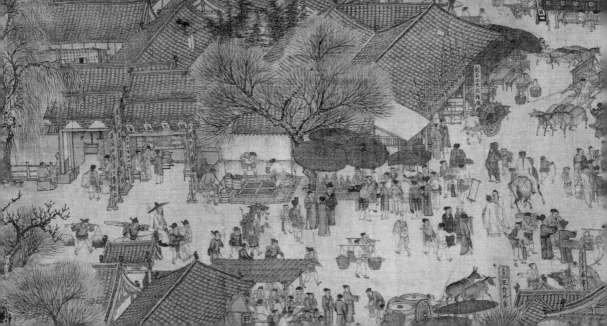

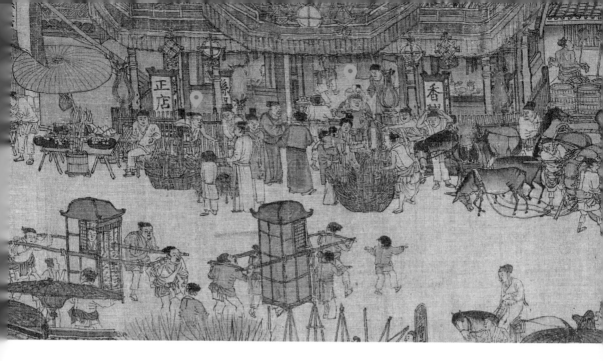

孫羊正店豪華熱鬧的門面外，由近及遠，更有一些精彩細節。

首先看正店大門前的情況。大門左、右側，各有一個賣花小攤販，但是買花的人卻大不同。左側攤位前的顧客是一男一女，男子旁的毛頭小孩應是他的小跟班；女子右邊有個身分不名，但面容姣好，看來像是女孩。小販在推銷花，而男顧客好像興趣不大，女客的興趣更不大，但她與男子靠得很近，左手近乎勾著男的脖子，卻又扭頭向街上看去。因為

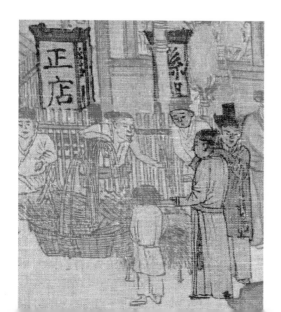

正店大門一側的燈箱廣告，左邊的燈箱文字正面應是「孫羊」。另外，右邊燈箱正面文字，上面的字是「香」，下面的字推測應是「醪」，「香醪」二字就是孫羊正店出產的美酒品牌。

街對面來了兩頂轎子，前面的轎子被那女子所吸引，不知不覺轉了彎。轎子右側的男童和女僕都抬起右手指示方向，似乎在喊轎夫：「喂！快回來，走歪啦！」那女的戴著一頂奇怪的帽子，長相也奇怪，和她右邊那人相比可以說是難看的，而和大門右邊買花的女士相比尤其顯得輕佻。

大門右側花攤前，買花的是一家人，男子讓小孩騎在脖子上，右手握著幼兒的腿，左手指著筐裡的花，發表自己的意見。男子身旁的女子長相端莊，臉型微胖，應是富家夫人。在她身旁，或許是孩子們的乳母，抱著小女孩跟夫人出來買花。女子穿著寬鬆短褙子，梳著盤福龍髻，這都是崇寧、大觀年間的時尚髮型。畫面中，有兩個配角很有意思：其中一個表情搞笑，似乎在說：「哎呀，這麼香的花，何必挑？」另一個可能因為聽到了小販跟買花一家人在談價錢，雙手舉高抓著頭，似乎在想：「我要是有錢，就買一枝插頭上……」

而花攤對街則有兩頂轎子，後面一頂裡面坐著一名女子，前面那頂雖然看不見轎內人的臉，但轎旁的隨身侍女可以說明其

中也是位女子。《清明上河圖》裡，坐轎子的，都是女子而非男子，這並不是偶然。在宋人觀念裡，男人坐轎子是丟臉的事。

北宋王安石身為宰相，出門也只是騎驢。他曾說：「自古王公雖不道，未嘗敢以人代畜也。」《朱子語類》中也說，「南渡以前，士大夫皆不甚用轎」①，官員出行大多乘馬，即使有人因年老或生病，朝廷賜令乘轎，也不好意思輕易接受，一定會盡力推辭。

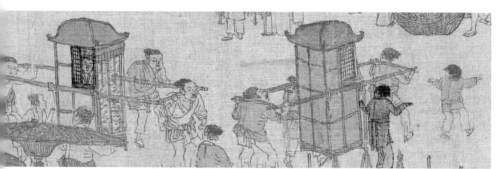

看過了孫羊正店大門前的花攤，再來看店外右側，是一間不大的臨街一樓店面，店外有八個大桶（靠牆角處還有兩個小桶）；店內有三個人（樹後似乎還有一到兩人），中間那人拉開架勢作射箭狀，左側那位則兩手拉開一條長布，可能是要繫護腰，而右邊那位則在纏護腕。雖然煞有介事，不

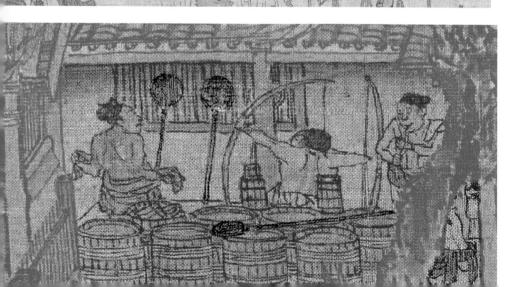

128

過他們的樣子都只是在比畫著玩，不是真的在練習射箭。

對於這一家店鋪，也有不同解釋。有一說是賣弓箭的店鋪，也有說是軍酒鋪，那大桶裡裝的就是軍酒。而這三人是御林軍士卒，奉命前來押送軍酒。因為有酒喝了，一時高興，就比起臂力來了。

但賣弓箭和軍酒鋪這兩個說法，我都不贊同。我認為此處可能是一所「軍巡鋪屋」②，也就是一處小型消防站，設置在正店旁邊，重點就是保護正店這樣的納稅大戶，而那幾個人就是消防鋪兵。何以見得？證據就是牆面上靠著的兩支長杆（大桶上也橫著一支），長杆頂端則各有一個圓圈。這物件可能就是《東京夢華錄》裡說的「救火家事」（消防器材）⋯「麻搭」。

「麻搭」是一種滅火器具，頂端的鐵圈綁上散麻，使用時，蘸上水壓制火苗。消防水從哪兒來？就是平時把水儲備在桶子裡。圖中有八個大桶、兩個小桶，就是《東京夢華錄》裡說的「大小桶」。畫家把其中一根麻搭橫在水桶上，也許就是為了強調

① 原文：「南渡以前，士大夫皆不甚用轎，如王荊公、伊川皆云不以人代畜。朝廷賜令乘馬，猶力辭後受。自南渡後至今，則無人不乘轎矣。」（見《朱子語類》卷一百二十八〈本朝二‧法制〉）

朝士，指朝廷之士，泛稱中央官員。

② 《東京夢華錄》卷三：「每坊巷，三百步許，有軍巡鋪屋一所，鋪兵五人，夜間巡警，收領公事。又於高處磚砌望火樓，樓上有人卓望。下有官屋數間，屯駐軍兵百餘人，及有救火家事，謂如大小桶、灑子、麻搭、斧鋸、梯子、火叉、大索、鐵貓兒之類。每遇有遺火去處，則有馬軍奔報軍、廂主。馬步軍、殿前三衙，開封府，各領軍級撲滅，不勞百姓。」

麻搭與水桶的關係。

再仔細觀察還會注意到，八個大桶中，只有一個有蓋子（內側最左），其他都桶口敞開，蓋子不知哪裡去了。畫家似乎在暗示消防水桶中沒有儲備足夠的水。七隻桶子無蓋，這個細節也可證明它們不是酒桶。有弓而無箭，有桶而無水，以張擇端的細心，畫出這些細節幾乎就是在說：「看呀，都成裝飾品了！」

此外，孫羊正店還有兩處值得一看的細節。

在樓上一角，可以看到兩個人臨桌對坐著；靠外的這人較年輕，背倚欄杆，愜意地與對面大叔喝酒聊天。桌上放滿碗盞，還有一套溫酒用具，由注壺和溫碗組成。使用時，把注壺放進溫碗裡，再在溫碗裡倒上熱水，就可以為注壺內的酒加熱。《東京夢華錄·會仙酒樓》記

載：「大抵都人風俗奢侈，度量稍寬，凡酒店中不問何人，止兩人對坐飲酒，亦須用注碗（注壺、溫碗）一副，盤盞兩副，果菜碟各五片，水菜碗三五隻，即銀近百兩矣。」文字所載與畫中所描繪完全一致！

在孫羊店後院，則是層層疊疊疊著一大堆瓦缸；畫中第四層最外側，缸口朝外。看到這個細節，不禁莞爾，我想到這是張擇端怕觀者不知道這堆東西是什麼，所以故意放倒一缸，亮出缸口讓人看明白，這些大瓦缸就是酒缸。

前文中曾提到，在宋代，正店才有釀酒權，而腳店賣酒須從正店進貨。畫中，酒缸共壘了五層（這還只是看到的部分），可想而知，這家正店的釀酒量有多大。然而，孫羊正店在京城七十二戶正店中還不算大的。有一家「豐樂樓」正店，是由五座樓組成的大型建築群，其中有一座樓後來被禁止登高眺望，因為在最高層樓就可以俯瞰皇宮內情形。規模與等級如此高的正店，釀酒量肯定比孫羊店多了不少！

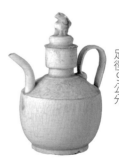

宋代景德鎮窯青白釉刻花注壺、溫碗
北京故宮博物院藏

2 溫碗：高 12.3 公分　口徑 17 公分　足徑 9.8 公分

1 注壺：高 21.5 公分　口徑 3.5 公分　足徑 9 公分

32 畫家的畫眼，心之眼

過了孫羊正店，就來到了城內的十字路口。

展卷至此，我們會得到一個特別的視角，也可稱之為「畫眼」——所謂畫眼，大致有兩種意思：一是引導觀眾視線的畫中人；二是畫中具有點題關鍵作用的細節。在這一段落中，王員外家「久住」的二樓就是畫眼，甚至是全卷的畫眼。

「久住」是宋代旅店業的通用廣告文案，大意是「值得長久包房居住」。為了方便理解，我們可以稱為「民宿」。

王家民宿位在孫羊正店正對面，也可以說是孫羊正店的對照；建物高度比孫羊正店低矮很多，如果說孫羊正店是一座山，那麼，它就是一處小土包；孫羊正店財大氣粗，渾身都是紅火惹眼的裝飾，王家民宿整體就是青黑色系，顯得安靜沉著。相對照之下，雖然矮小、樸素，卻有一種低調奢華的氣質——山

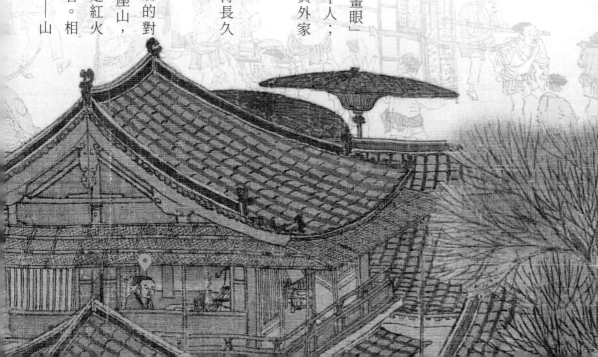

1 鴟尾　2 垂魚　3 惹草

家刻意的設計？鴟尾① 就是鴟魚，能噴浪降雨。鴟尾、懸魚（也稱垂魚）和惹草都是水中生物，也是防火避災的吉祥符號，還曾經具有階級標示作用。

其中，關於懸魚還有一個著名典故② ：東漢時期大臣羊續擔任南陽太守時，下屬送給他生魚當作禮物，羊續接受了，卻隨手掛在院子裡任其風乾。後來，下屬又來送魚，羊續沒說什麼，只讓下屬去看懸掛在院子的魚乾。下屬一看便明白了。羊續廉潔自律，因此得到了「懸魚太守」美稱，而「羊續懸魚」也成了為官清廉的典故。

牆塗飾青漆，是精緻雅舍的標誌；而屋頂正脊兩端的鴟尾、山牆上的垂魚和惹草，都是近距離展示，尤其後兩者，是《清明上河圖》全卷中唯一正面、清晰的呈現。這是偶然？還是畫

① 《唐會要》卷四十四〈雜災變〉：「東海有魚，虬尾似鴟，因以為名，以噴浪則降雨。漢柏梁災，越巫上厭勝之法，乃大起建章宮，遂設鴟魚之像於屋脊，畫藻井之文於梁上，用厭火祥也。」屋脊上的鴟尾，是用鴟魚之尾代表鴟魚，意在壓制火災的發生。

② 《後漢書·羊續傳》：「時權豪之家多尚奢麗，續深疾之，常敝衣薄食，車馬羸敗。府丞嘗獻其生魚，續受而懸於庭；丞後又進之，續乃出前所懸者以杜其意。」

誠然，作為建築構件，懸魚在王家民宿並不一定具有特殊意義，但是畫家選擇將它與二樓窗邊的讀書人一起正面、近距離出現，所要傳達的意義可能就不同了。

就在王家民宿二樓，可以看到有個讀書人，留著小鬍子，看上去已經不怎麼年輕了，可能已嘗過科考失利之苦，但他神情淡然，不為市井繁華所擾，仍然意志堅定地專心讀書。屋內的他與建築外觀在視覺上顯得一派和諧。如果說孫羊正店代表的是金錢的富有，那麼，這位讀書人就代表了精神的高貴。我們在人生道路上經常遇到「十字路口」，右邊是享樂，左邊是清廉，如何選擇？我想，張擇端給出了他的答案。

王家民宿二樓的近距離存在，讓觀者無法對它視而不見，也就是說，讓人一定會注意到房間裡的這位讀書人，也讓這讀書人有了畫龍點睛的作用——他雖然沒有用眼睛引導我們的視線去看外面的世界，卻賦予了觀者「心眼」——心之眼，於是，當我們看市井繁華、看芸芸眾生，心裡都會隱隱有這個讀書人的存在，而不是只用肉眼去看那市井繁華。

33 足斤足兩，無欺肉鋪子

城內十字路口右上角，是一家肉鋪，很熱鬧，圍著好多人。

乍看有點亂，但依然可以清楚看到肉鋪正中有一個相當大的桌案，一個夥計正在切肉。桌案有點高，夥計踩著兩塊墊腳之類的東西，方便切肉時用力。桌案旁邊盤腿坐著一個胖子，應該是肉鋪老闆。有一群人堵住了肉鋪門面，但是他毫不介意，還樂呵呵地看熱鬧。

肉鋪屋簷下掛著一些東西，應該是切好的肉條；左側懸吊著一長方形小招牌，前三個字「斤六十」，字跡清晰，但底下最後一個字，有人辨認為「邑」，但無法解釋其意。也有人辨認為「口」，也是不知其意。其實，那是一個「足」字，也就是「斤六十足」。有人說，意思是保證足斤足兩，不會讓顧客吃虧。

乍一聽似乎有道理，但是，為什麼是「六十」這數字呢？「斤六十足」四個字的含義，究竟從何而來？宋代實行一種用錢制

㉝ 足斤足兩，無欺肉鋪子

城內十字路口右上角，是一家肉鋪，很熱鬧，圍著好多人。

乍看有點亂，但依然可以清楚看到肉鋪正中有一個相當大的桌案，一個夥計正在切肉。桌案有點高，夥計踩著兩塊墊腳之類的東西，方便切肉時用力。桌案旁邊盤腿坐著一個胖子，應該是肉鋪老闆。有一群人堵住了肉鋪門面，但是他毫不介意，還樂呵呵地看熱鬧。

肉鋪屋簷下掛著一些東西，應該是切好的肉條；左側懸吊著一長方形小招牌，前三個字「斤六十」，字跡清晰，但底下最後一個字，有人辨認為「邑」，但無法解釋其意。也有人辨認為「口」，也是不知其意。其實，那是一個「足」字，也就是「斤六十足」。有人說，意思是保證足斤足兩，不會讓顧客吃虧。

乍一聽似乎有道理，但是，為什麼是「六十」這數字呢？「斤六十足」四個字的含義，究竟從何而來？宋代實行一種用錢制

度，稱為「省陌制」（這裡的「陌」，就是百、佰，用於錢，指一百文錢）。省陌制規定，可以將七十七錢當一〇〇錢使用。為什麼有這規定呢？因為鑄幣短缺。宋太宗時期，一年鑄造的銅錢最多時可達一百八十多萬貫，鐵錢五十多萬貫，但仍不敷使用，所以就實行「省陌制」緩解鑄幣短缺的問題。

但如此一來，宋人也就經常會面對一個問題：商品所標示的價格，是要按足佰算？還是按省佰算？舉個例子，一升酒標價可以是「一百四十九文足」，也可以是「一百九十四文省」。這二者的換算比例為：一〇〇：七六·八≈一〇〇：七七，與省陌制的「以七十七為百」一致。所以說，「斤六十足」肉價招牌，完整寫法應該是「肉價每斤六十文足錢」。《清明上河圖》中的這個小招牌，可能是中國最早的價格招牌。

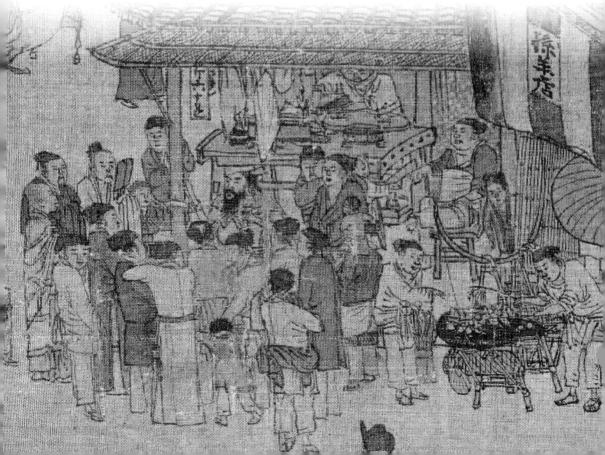

弄清楚了價格，再來看人。肉鋪前被圍在人群中間的那個人，留著大鬍子，模樣、氣質，都與周圍人群明顯不同。這是一個說書人①，而周遭的這群人，看起來是隨意湊在一起，其實從年齡到身分都是設計好的；成年人中，有年輕的，有年長的，還有幾個孩子穿插其間，最小的坐在爸爸肩頭，還將爸爸的頭當扶手。身分上，有書生、苦力，還有僧人、道士，可以說三教九流、男女老幼都有。女生比較不方便在人群裡擠著，但就在肉鋪店主旁，閃出來一個女孩子，似乎也在側耳傾聽。不過，也有可能是在看人買東西。

① 有學者認為，這是一個長著絡腮鬍子的伊朗商人，周為人群在聽他講述一路上的異域見聞。

34 解鋪？眾說難解

十字路口左下角，是一家「解鋪」。不確切知道到底在賣甚麼，但之所以叫「解鋪」，是因為屋簷下伸出一根棍子，掛著一面招牌，上面就一個字⋯「解」。

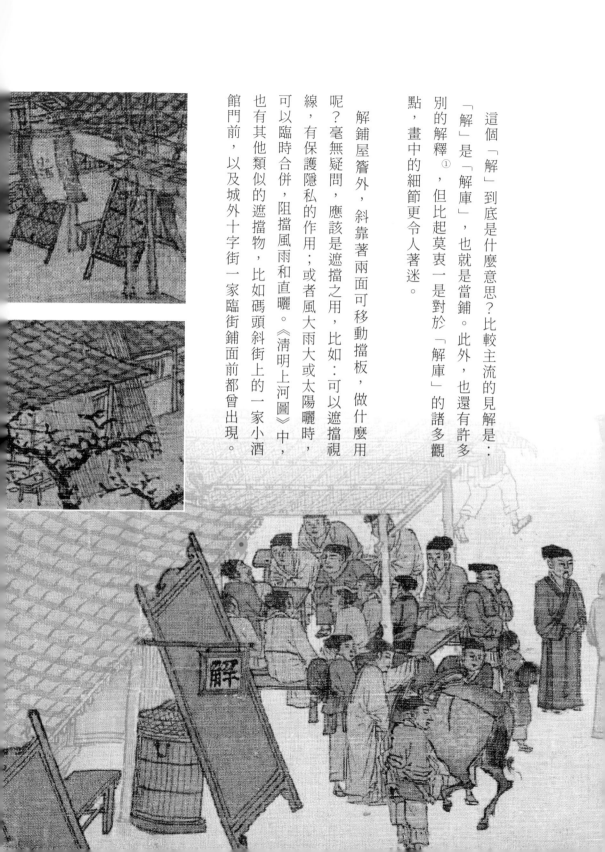

這個「解」到底是什麼意思？比較主流的見解是：「解」是「解庫」，也就是當鋪。此外，也還有許多別的解釋①，但比起莫衷一是對於「解庫」的諸多觀點，畫中的細節更令人著迷。

解鋪屋簷外，斜靠著兩面可移動擋板，做什麼用呢？毫無疑問，應該是遮擋之用，比如：可以遮擋視線，有保護隱私的作用；或者風大雨大或太陽曬時，可以臨時合併，阻擋風雨和直曬。《清明上河圖》中，也有其他類似的遮擋物，比如碼頭斜街上的一家小酒館門前，以及城外十字街一家臨街鋪面前都曾出現。

不過，這三處或許也都是遮擋物，但材質和精緻度並不同：一處是木框架蓆面，一處似是用繩子編結的竹排，而解鋪前這擋板，用的是整塊木板，製作也相當精良，邊框內部鑲有木條，上下也還有如意雲紋雕飾。

解鋪門邊還放著一個桶狀物，曾有人認為這是一個大鳥籠。但相似的桶在汴河碼頭飯館門邊也出現過，當然，依然是此處解鋪的更為精緻。我懷疑這是水桶。

解鋪邊涼棚下則聚集了一堆人，服裝整齊，看起來，基本上都是年輕人，應該是準備應試的考生，正在聽算命先生預測未來。細看算命先生的神態，像是個盲人。涼棚外有個人，大概已經算完了前途，正要上馬離去。也有人說這涼棚是一個說書場所，但說書的內容和風格不同，吸引的聽眾也與肉鋪外大鬍子說書人那裡有所不同。

① 除了解釋為當鋪，其他觀點還有：第一，古代「解」字與「廨」字相通，所以是一所官廨，也就是官吏辦公的地方；第二，解字有押送之意，這是一處代辦運輸的貨棧；第三，「解」是「解鹽店」招牌，因為宋代解州鹽池由官方壟斷經營，而「解」字招牌規矩、字體端正，應是都鹽院統一製作，因此這家店就是專賣解州池鹽的鹽店；第四，為科舉考生提供公證服務的民營機構「書鋪」；第五，辦理科舉相關事務的官方辦事處；第六，這是一個專為考生們算卦解命的地方。總之，對於這個「解」字，學界眾說紛紜，莫衷一是。

35 汴京城裡走一回

走過肉鋪和解鋪，就到大街上溜達溜達，找找有意思的細節來看看。

就在解鋪旁邊的大街上，有一輛平頭車拉著兩個大酒桶，正肆無忌憚地從街頭駛過。有一紅衣小孩受了驚嚇，大人趕忙把他抱到一邊。一位長者手指著那輛大車，似乎在責罵：「橫衝直撞！不知道看路嗎？」趕車大叔才不管那麼多，揚起鞭子，繼續趕著驢子快走。看他仰著頭，一副樂天派模樣，看來是喝多了。

解鋪對面、王員外家左側外牆下，有個「香飲子」攤，攤主正端著小勺盛飲子，顧客則端著碗盞正在喝。前文提過，早期飲子主要是當作藥湯喝，但是到了宋代，飲子趨於專業化，飲料型飲子也逐漸發展。這裡的「香飲子」可能就是從中發展而出，受歡迎的保健飲品。

十字街中央站著三個人，一個是留鬍子的儒家學者，一個是穿紫色僧袍的和尚，正與儒者侃侃而談，第三個則是側身扭頭，三人可能正在邊走邊聊。北宋是儒、釋、道三教合流的時代，僧人與儒士經常一起談禪作詩。當時汴京有不少寺院，著名的有大相國寺、開寶寺、太平興國寺等。寺院住持往往由皇帝下詔，請地方高僧到京城來擔任。

在三人左後方不遠處，走來了一個行腳僧：雖然剃了髮，但和紫袍和尚的一頭乾淨相距甚遠，在後腦勺部位又生出新髮，嘴唇周圍也有鬍鬚渣痕，不是沒剃乾淨，就是沒有來得及剃。比起紫袍和尚圓潤的臉龐，他的臉也瘦削不少。因為他是一個行腳僧，而不是在汴京本地生活的和尚。也許走過沙漠戈壁，又跋山涉水，終於來到汴京城。他手裡拿的、肩上背的，就是他最重要的一切。

這行腳僧背負著一個竹木架子：「笈」，是用竹、藤做成的書箱；上部蓋著一個遮陽擋雨的圓形笠子帽，帽緣垂吊著拂塵、小燈或小香爐等物。

兩個白衣人，有人說是道士，也有人說是考生。在宋朝，士農工商各階層都可通過科舉考取功名，每逢科舉考試，汴京城裡就住滿各地進京趕考的人。

有學者把那柄拂塵尾稱作「塵尾」。在五代以前，塵尾和拂塵是截然不同的兩種東西。原始的塵尾樣式並非只有一種，但無論如何，其外形和拂塵是不同的，主要用途與盛行時期也不相同。塵是一種大鹿（一說為駝鹿），傳說鹿群跟著塵走，塵尾指向哪裡它們就去哪裡。所以，當魏晉清談興起後，名士們辯論時就喜歡手執塵尾。後來，塵尾成了「名流雅器」，即使不清談的時候，也經常拿在手裡不放。五代以後，人們逐漸不再使用塵尾，導致後來的古人只知道有塵尾這種東西，卻不知道具體形狀，於是想當然做出一種「塵尾」來。這種新型塵尾在明清兩代還頗流行。但實際上與魏晉至五代時的塵尾已經是名同實異，

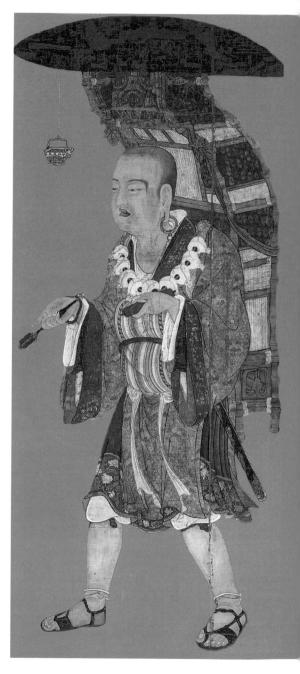

行腳僧玄奘像　鎌倉時代（十四世紀）日本東京國立博物館藏

142

142

形狀和拂塵相似：常規拂塵是細長柄，束毛圈相對較小，毛比較長；新型塵尾是短粗柄，束毛圈相對大，毛比較短。而笠子帽下的那個小香爐，有一個弓形提手，器型爲半圓形，懸掛於僧人額頭前方。有學者說，那不是小香爐，而是盛放舍利子的小金器。

舍利子是「從高僧骨灰中搜集的結晶質小碎片」，「被認爲是佛陀及其教義的化身」。長途跋涉、弘揚佛法的僧人隨身攜帶佛經、佛像和舍利子，將舍利子懸於額頭前，尤其能時時刻刻激勵僧人爲了信仰走下去。

至於行腳僧左手拿的，有人說是竹板，一邊走一邊打著竹板念經。也有人說是一卷佛經。僧人右手拿的，有人說是塵尾；腰間掛著大包小包，背後背的是一卷卷經書，其中一個輪狀物，可能是包裹其他經卷的經帙（書衣、包書套子）。背上突出書箱的那根頂部彎曲的棍子，應是僧人的手杖。

塵尾樣式舉例　曲姍姍繪

就在紫袍和尚幾步外，則是《清明上河圖》中經典的畫面之一：有兩組人，正在交錯而行：騎馬的白衣人令僕人勒住馬（由馬頭扭轉可知勒馬），側身要和對面走來的熟人打招呼。奇怪的是，那個熟人卻豎起扇子遮住臉，假裝沒看到他。

在整幅畫中，有不少人都拿著扇子。原來宋人拿扇子，不只為了扇風、遮塵、避日，還有第四個用途：「蔽面」。遇到不想見、不便見的人，拿起扇子，把臉擋住，雙方都不尷尬。

但在此處，兩人的關係為何如此？有學者認為，應該也與「新舊黨爭」有關，得勢的一方騎馬，而被貶的一方只能徒步。雙方的不同境遇在僕從身上顯露無遺——遮面人身後的書童一臉尷尬（小臉蛋通紅），不敢旁視，緊緊跟在主人身後。再看騎馬人的前導僕人，完全是另一種狀態，昂首挺胸，大剌剌地向前走著，一副趾高氣揚的模樣。

張擇端畫筆下的事物沒有孤立的，都有著關聯性，此處畫面也是如此。就在遮面人身後，兩輛太平車正疾駛而來！其中一輛已經轉過彎，四頭並排的驢騾放開蹄子奔跑，而趕車人還在

揮鞭加速，其中一頭驢子哀怨地張嘴嘶鳴。此時此刻，遮面人還在竭力維持自己的體面，可是很快就要被衝撞得斯文掃地了。

而在車後方遠處，一個女孩回頭看到底發生了什麼，三點一線，就像視線之箭，讓人提心吊膽，為那遮面人擔憂！

視線回到行腳僧路過的水井處。《清明上河圖》中畫了兩口水井：一口在卷首，是遠景，位於田畦地頭；一口在卷尾，是近景，也就是此處。

這口井位於一棵大柳樹下。

水井本是圓井，但井口設置了田字形木框，使一口變四孔（可稱為「四孔井」或「四眼井」），可增強安全性，也便於同時取水。井口四周用青磚或青石砌成方形檯面，井內壁則用條形磚壘砌。井

145

臺壘砌了兩面夯土矮牆，表示水井有防護牆，防止塵土雜物污染井水。

有三個人正在打水。左側那位，有學者說他「剛到」井邊，「正在放下水桶」。我認為應該不是。張擇端的畫意很明確：兩隻桶子穩穩「坐」在地上，那人手捏扁擔掛鉤，正要去鉤水桶的提手。他是打好了水，準備擔走。

中間那位正在往井下繫水桶，左手拎著繩子，右手還有幾圈沒放完，正在探頭看水桶下降的位置。而右側這位，明顯可見左手拿著幾圈繩子，右手的部分，有人說「雙手在挽井繩，似乎是已打完井水」。但仔細觀察，他右手應是在將一個水桶拋下井去。；也就是說，右手拿的應該是水桶的提梁（弧度和粗細都像），因為無論拋甩或收挽，繩子都不大可能呈現這樣的狀態。

地面上我們看到了五隻水桶。一根扁擔挑兩桶水中間那人正往井裡繫一隻，右邊那人正在拋一隻，地面上卻還有五隻……怎麼多出一隻？也有人說，右邊那人拿的，可能是專門在大井裡汲水用的「轆轤桶」（老開封人俗稱「倒灌」）──外形像陀螺，

這人穿著開襠短褲，性格可能有點魯莽，只顧著打水，把屁股露了出來。

尖底木水桶（轆轤桶）
高 54.5公分　直徑 42.5公分
河南開封飲食文化博物館藏

146

桶底是尖的，打水時，會自動傾斜，灌滿水後，則平穩直立。

而在井邊右側豎立的長條物，是兩根扁擔，掛在柳樹枝杈（更像釘在樹幹上的釘子）上。三個人，三根扁擔，沒多畫、沒漏畫，不多不少，不得不再次說：偉大作品就是這樣經得起推敲。

最後我們看到這三個人穿著一致，都是一樣的短褲，尤其是右側的兩位，還打著一樣的綁腿，連扁擔也都放得規規矩矩，有人懷疑他們是專業挑水工。對於一個大都市來說，燃料、飲水都是大問題。儘管北宋汴京溝河縱橫、水源豐富，但飲用水會經嚴重短缺，以至於乾旱年份曾經渴死許多人。於是北宋政府允許在官井之外，再多開發水井，政府也致力「決金水河為渠」，「間作方井，宮寺民舍，皆得汲用」，讓民生飲用水問題得到很大緩解。

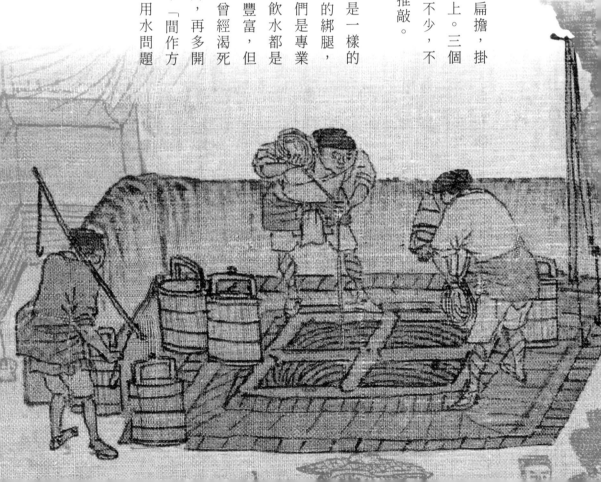

36 徬徨與堅定：兩種結局

全卷末尾，有一家醫藥鋪和一棵樹。這家醫藥鋪名叫「趙太丞家」——「太丞」是醫官名。宋徽宗時期，官方禁止一般「市井營利之家」「以官號揭榜門肆」，但是醫藥鋪例外，所以這家醫藥鋪匾額上寫著「趙太丞家」並不算違法。

趙太丞家醫藥鋪的門面並不大，但屋簷有五個斗拱，遠超過承重的實際需求，因此只能理解為「我家有這資格」的炫耀。身為太丞醫官，有機會結交上層人士，既能行醫又兼賣藥，可以聚斂巨額財富，買名園、蓄姬妾。趙太丞家醫藥鋪是「勾連搭」式屋頂，不但是外在形式的講究，也是擴大室內空間的一種方式。

這家醫藥鋪其實不是孤立的店鋪，隔壁應該就是趙太丞的私宅；私宅相當氣派，起碼有三進院，第二進的廳堂露出太師椅與書法屏風，不禁使人聯想到串車上覆蓋的書法苫布就曾這樣掛在

廳堂……。醫藥鋪位於私宅大門邊及
前院左方位置，按照古代住宅風水的
說法，正好就是所謂的財位。

醫藥鋪門口所立的幾塊招牌，可以
看出趙太丞很具廣告行銷意識。其中
最大的一塊招牌，甚至高過屋頂，而
且，為了讓招牌底座更堅實，用的還是梯形石座或磚
座。其他兩塊招牌略矮，底座則是木質的如意形狀；木
頭質材較輕，方便移動。

前文曾談到汴京的侵街問題，趙太丞家也一樣，擺的
招牌侵佔街道，距離街道中心幾步之遙。趙太丞不僅是
醫師，還是廣告文案大師，言簡意賅、直擊要害（因字
跡殘損，有些字是猜的，謹供參考）。招牌上最醒目的
四個字是「治酒所傷」。整幅畫一路看過來，到處是大
大小小的酒店、酒館，宋人愛喝酒，為酒所傷的人肯定
很多，這個招牌是開宗明義、切中時弊。

大理中丸醫腸胃冷
趙太丞
家　五勞七傷調理科
趙太丞家○○○○○
治酒所傷真方集香丸

醫鋪內，可見一把精緻的交椅，椅子上似乎鋪著某種軟墊。

櫃檯上有兩樣東西很引人注目：一個很像算盤，不過，直到元代文獻中才有提到算盤。另一樣則有點像電腦顯示器，這當然不可能，應該是抄寫架。櫃檯前方，有位婦人（應該是媽媽）抱著小孩坐在板凳上，另一名女子（也許是侍女）站在一旁，站在面前的男子或許就是趙太丞？似乎正在為小孩把脈。三個大人表情鮮明，媽媽嚴肅而焦慮，侍女充滿關切，醫生則和顏悅色，自信從容，給人安心之感。張擇端的畫筆具有高度表情

此外，這個「治酒所傷」招牌，我想，恐怕也是張擇端對皇帝的提醒和建議。

酗酒傷害的不只是個人，酗酒所代表的沉迷娛樂、麻醉意志，還會傷害社會與國家。招牌中還提到「五勞七傷」[1]、「集香丸」和「理中丸」，這都是中醫方劑名稱，出自《御藥院方》[2]和《太平惠民和劑局方》[3]，大概用於治療消化不良、不思飲食之類的脾胃病。

① 「五勞七傷」的「五勞」，指心、肝、脾、肺、腎五臟的勞損；「七傷」指大飽傷脾，大怒氣逆傷肝，強力舉重、久坐濕地傷腎，形寒飲冷傷肺，憂愁意損傷心，風雨寒暑傷形，恐懼不節傷志。

② 御藥院：宋太宗至道三年（九九七）始置，是宮中的御用藥房。其職責之一是祕製藥劑，以備皇帝及宮廷需用。《御藥院方》是中國第一部皇家御用祕方集。

達意的功力。

在私宅大門前坐著兩個人：一人右腿搭在左腿上，用手扳著膝蓋；另一人坐在上馬石④上。這兩人，一個向後看，一個向前看，這也許就是畫卷結束的訊號，一方面意猶未盡，一方面回味無窮。全卷結束的訊號，除了坐在私宅門口的兩人，還有一棵高大、蒼勁的古柳。值得注意的是，這棵老柳樹並不是全卷描繪最多的普通旱柳，而是一株姿態婆娑的垂柳。「柳，以垂者為貴。」古柳的出現，似乎暗示著再往後，就是皇城禁地了，可望而不可卽也。

不過，我更願意讓兩個不起眼的小人物作為全卷的結束；一是趙家私宅大門前的問路者：右手提著一個小盒子，肩上斜

③《太平惠民和劑局方》初刊於一〇七八年以後，是宋代太醫局所屬藥局的一種成藥處方配本，最早曾名《太醫局方》，後多次調整。宋徽宗崇寧間（一一〇二～一一〇六），藥局擬定製劑規範，稱《和劑局方》。大觀時（一一〇七～一一一〇）由醫官陳承等人校正。南渡後紹興十八年（一一四八）藥局改稱「太平惠民局」，《和劑局方》也改稱《太平惠民和劑局方》。

④上馬石，古代大戶人家為了方便上馬而設。

背著一個大包袱。這包袱實在太大了，把人襯托得小小的，就像隱於他身後的小禮盒般。比起城門來，趙家私宅大門是小門，但相較於問路人，這裡又是深不可測的大門；孤單、拘謹、茫然地站立在門口，不知要走進去，還是離開……

在此，《清明上河圖》戛然而止。然而，意猶未盡中回首全卷，不能忘記的另一人，就是在王員外家樓上的那個讀書人——在租住的房間讀書，室內陳設簡單，卻自得其樂，畫家畫了他的眼睛神情專注而欣悅。

雖然在全卷結尾看到了一個問路人徬徨的背影，心中卻已印上一個讀書人堅定的面容！大街上熙熙攘攘，對面就是孫羊正店的花花世界；就在王家民宿附近，一群讀書人正圍坐在一起探聽前途消息。但是他卻那麼安靜，端正地坐著，看著眼前的書。他是整卷《清明上河圖》中坐得最端正的人，而端正的姿勢說明了一切，可能這就是張擇端本人，就是他留給後代讀書人的深沉期許。

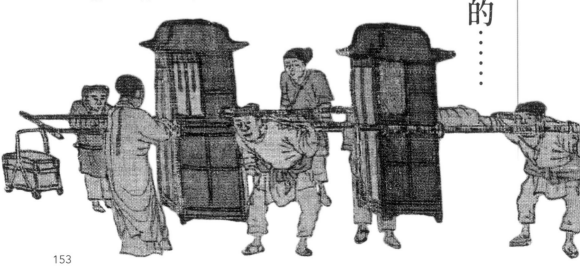

答問

走讀全畫，你還想知道的……

畫了這麼多人物、船舶、建物和細節，張擇端到底用了多久時間完成整幅畫？

《清明上河圖》是什麼時候畫的？用多久時間完成？沒有詳細記載。因此，只能根據經驗和其他資料來推測。有學者說，完成這一幅作品，至少要一年半載。但我認為，沒有三年兩載恐怕辦不到。

除了主觀推斷，倒有一則史料可供參考：據清內務府造辦處檔案（《清宮內務府造辦處檔案總匯》第五十三冊，二三二頁），乾隆五十七年（一七九二）正月初八，宮廷畫師馮寧領旨仿畫《金陵圖》，於乾隆五十九年（一七九四）十一月完成，花了近兩年時間。《金陵圖》卷縱

三十五公分，橫一〇五〇公分。兩年畫成十公尺長卷，進度算是很快了。《清明上河圖》縱二十四・八公分，橫五百二十八公分，將兩者相比較，推算《清明上河圖》的完成時間可以比較準確些。此外，類似《清明上河圖》、《金陵圖》，以及《千里江山圖》等巨幅長卷創作，都與皇家的支持密不可分，這也是影響完成時間的一個重要因素。

現存宋本《清明上河圖》到底有沒有畫完？
為什麼城裡畫這麼短，城外卻畫那麼長？

不少人覺得城裡畫得很短，還沒怎麼看就結束了，所以就猜測《清明上河圖》是不是殘卷？是不是在流傳中被截短了？明、清兩代畫家也這麼認為，所以，他們仿畫時，都一直畫到皇宮裡。

除了汴京，宋朝還有哪些大城市？

當然有，比如洛陽、杭州和南京，都是當時的大城市。洛陽是北宋的西京①。當時的官員喜歡在洛陽聚會，退休後也喜歡住在洛陽，因此，洛陽成為北宋的文化、政治的副中心。洛陽還有一樣東西天下聞

① 北宋實行四京制：東京是首都，位於汴梁，因此也稱汴京。西京即洛陽。南京不是現在的南京，而是位於現今商丘的南京，而是位於現今商丘。商丘是宋太祖龍興之地。北京則是現在的河北大名。

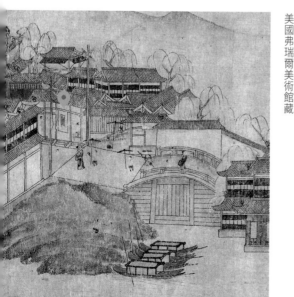

（傳）南宋《西湖清趣圖》（局部）
美國弗瑞爾美術館藏

名：牡丹。洛陽人非常愛花，就算窮人也喜歡戴花飲酒享樂。不巧的是，宋徽宗也相中了洛陽牡丹，派人把牡丹從洛陽運到汴京去妝點皇家園林，甚至把洛陽牡丹搜刮一空②。

南宋都城臨安（今杭州）也是繁華大都市。有一幅古畫《西湖清趣圖》，描繪的有可能就是南宋西湖全景。前一章提到「望火樓」時，即曾引用此畫的一處局部，在此，再看其中一處細節，非常耐人尋味

——同樣是個「解」字！相較於《清明上河圖》裡的「解鋪」，這裡的「解」字更大，因為寫有「解」字的那面簾子幾乎就是門簾了。

有人認為此「解」字寫在牆上。但這說法並不正確，因為門簾前就是門口臺階。且從右側未掛簾子的那道旁門看進去，屋內還有方凳。再考量一旁就是層級甚高的官方建築，此處的「解鋪」有可能是官衙附屬機構，比如有可能是辦理科舉相關事務的機構之類。總之，與《清明上河圖》中的解鋪相互參看，頗有意思。

南京也是宋代的一座大城市。宋院本《金陵圖》描繪的就是宋代金陵（南京古稱）情況，與《清明上河圖》中的某些細節很相近，以至於有學者甚至認為，《金陵圖》或許是《清明上河圖》的變體畫。

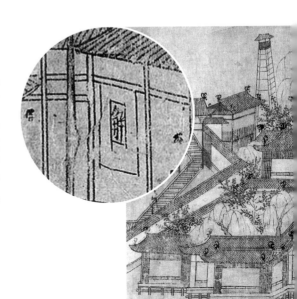

②北宋學者邵伯溫是洛陽人，他在《邵氏聞見錄》卷十七中寫道，他的家鄉人也愛花，有許多花園、花市，「雖貧者亦戴花飲酒相樂」。不過在宋徽宗政和年間，當他路過洛陽，發現花園、花市都不見了，有人告訴他：「花未開，官遣人監護，甫開，盡檻土移之京師，籍園人名姓，歲輸花如租稅。洛陽故事遂廢。」

可惜的是，宋院本《金陵圖》至少到清乾隆年間還在，後來不明原因卻不見了。幸好，清朝乾隆皇帝曾令多名宮廷畫家仿畫過《金陵圖》。因此，現今仍能看到三卷仿本：畫家謝遂最早完成仿畫，時間是乾隆五十二年（一七八七）；乾隆五十六年（一七九一），另一個畫家楊大章的仿本畫成。這兩個畫家，都是直接對著宋院本仿畫。後來，又有畫家馮寧奉旨仿畫楊大章的仿本，也就是說，馮寧的仿本是對楊大章仿本的再仿本。

清・楊大章《摹宋院本金陵圖》
（局部）台北故宮博物院藏

郊區一戶農家，媽媽在做飯，奶奶看孩子，男人在打掃院子。一隻瘦狗回家了，一頭牛無所事事地站著。那時，灶火燒得正旺，孩子來找媽媽說話。桌上是碗、罐、壺，裡屋有一張床，床上有枕頭。

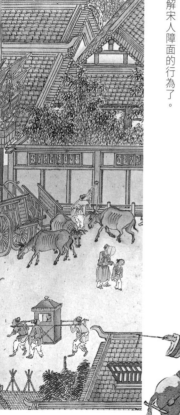

清・馮寧《仿楊大章宋院本金陵圖》
（局部）私人藏

城內的彩樓歡門。門前有一頂轎子經過，轎內人是男子。男人讓轎夫抬著走在北宋士人觀念中是不人道的行為。附近有一人拿著扇子障面——其實沒有人看他，他無須障面。也許清朝人臨摹宋畫時已不太理解宋人障面的行為了。

清・謝遂《仿宋院本金陵圖》
（局部）台北故宮博物院藏

一處溫馨的家庭生活畫面，男子在推磨，母親坐著哺育嬰兒，大兒端東西進屋。公雞、母雞和小雞一家在地上啄食。

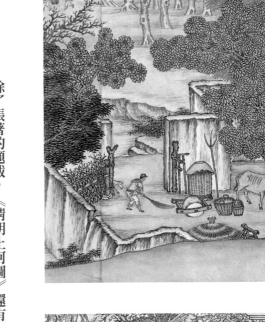

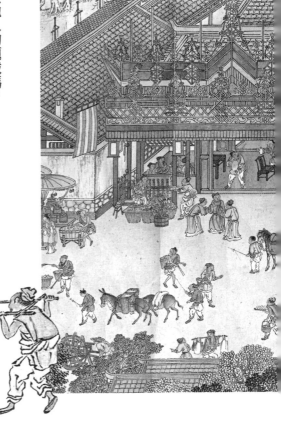

除了張著的題跋，《清明上河圖》還有其他人的題跋嗎？

在書籍、字畫前後另寫的文字，前面的叫「題」，後面的叫「跋」，其內容多與書畫創作經過、評價、鑒賞、考訂相關。

《清明上河圖》的跋文，現存總共有十四篇，包括：金代五篇、元代三篇，以及明代六篇。金人張著的跋文是第一篇，也可以說是最重要的一篇。關於張擇端的史料極少，後人之所以能知道《清明上河圖》畫者是張擇端，並且能對他的生平梗概有所瞭解，就是因為張著的這篇跋文。

《清明上河圖》跋文全貌

金代五跋

元代三跋

明代六跋

簡邊

竹堂張公藝

《清明上河圖》跋文全貌

翰林張擇端，字正道，東武人也。幼讀書，遊學於京師，後習繪事。本工其界畫，尤嗜於舟車、市橋、郭徑，別成家數也。按《向氏評論圖畫記》云：「《西湖爭標圖》、《清明上河圖》選入神品。」藏者宜寶之。大定丙午清明後一日，燕山張著跋。

金代的五篇跋文可以分爲兩類三組。所謂兩類，張著的跋文自成一類，概要介紹張擇端生平、特點和作品，並建議收藏者把它當寶貝好好珍藏；後四篇爲一類，除了推測畫的是哪裡，還提及亡國之因，表達歎息之意。而所謂的三組，最開始的張著和最後的張世積各自爲組，中間的三人：張公藥、酈權和王磵，成一組。這三人是朋友，大約在一一八六到一一九〇年間，在舊都汴京附近可能舉辦了一次雅集，就在此時依次題寫了跋詩。

其中，張公藥的祖父張孝純是北宋大臣，曾主政太原；酈權的父親酈瓊早年也曾堅持抗金。但後來兩人都投降了金朝，前者當了汴京行台左丞相，後者成了金軍一員戰將。他們的後代張公藥和酈權，也都跟著在金朝當官。酈權的老師劉瞻還有一個名流千史的學生，名叫辛棄疾①。

瞭解題跋者的身分和經歷，對於理解跋文很有幫助。比如，張公藥、酈權，兩人都是北宋後裔，他們在《清明上河圖》中看到了北宋汴京的繁華，眼前的舊京卻是廢墟瓦礫，不免感到惆悵。

元代的題跋者因所處時代與北宋相隔已較遠，感情上較為超脫，因而更能將注意力投注在畫卷的含義上。元代三位題跋者中，第一位的楊準認為，張擇端大概是想畫出當時的繁盛以誇耀於後代，或是在技法上希望能出類拔萃，所以才會殫精竭慮，力求完美，而不留任何遺憾。他是第一個揣測張擇端作畫動機的人。

元代第三跋作者李祁，因擔任過地方官，所以能夠從管理者的角度看到《清明上河圖》中揭示的問題，比如：士兵懶散、城防鬆弛、交通混亂等，這些問題在官員意識中相當敏感，一看即知不尋常。李祁還認為，《清明上河圖》「並觀」。《無逸圖》源自《尚書·無逸》，用來警惕帝王不要好逸惡勞、沉溺享樂。對李祁而言，《清明上河圖》（下文簡稱《清》卷）很可能也具有這樣的作用。李祁曾擔任元朝官員，元末江南大亂，就躲入山中。當他聽到元軍潰敗時，常憂憤至食不下嚥、痛哭流涕。入明後，他仍堅持忠於元之志，自號「不二心老人」，拒絕在明朝任官。後來，他在古稀之年遭

大江東去，
浪淘盡，千古
風流人物……我大
宋被金滅了一次，
又被元滅了一次。
唉，人生如夢，
一尊還酹江月！

① 辛棄疾，南宋著名將領、豪放派詞人代表，一生力主抗金。

遇兵亂受傷，七十多歲去世。他的這篇跋文題於元順帝至正二十五年（一三六五），這時他已是飽經滄桑的暮年老人了。

明代現存跋文六篇，可以分爲兩派：一派是看熱鬧，另一派是找問題。「找問題派」的代表李東陽，是禮部尚書兼文淵閣大學士。明代六篇跋文中，他就寫了兩篇，題寫時間分別是明孝宗弘治五年（一四九二）和明武宗正德十年（一五一五）。李東陽是李祁的五世孫，所以他在跋文中說，「族祖希蘧先生之遺墨在焉」。「希蘧」是李祁的別號。李東陽是一個體恤民衆、勇於進諫的官員，所以他對《清明上河圖》中所隱含的憂患意識也很敏感，他說：「獨從憂樂感興衰。」可能也是受到他的族祖李祁將《清》卷與《無逸圖》並觀的啓發，他想到了以《流民圖》與《清》卷相對比。

《流民圖》畫的是北宋神宗朝的事。當時有個監門小吏叫鄭俠，爲了反對王安石變法，請人將自己所見災民逃荒情形畫成《流民圖》，呈給宋神宗，以圖諫言。在李東陽看來，《清明上河圖》同樣也有勸諫的目的。

此外，李東陽還提到了「豐亨豫大」①，意指大奸臣蔡京爲宋徽宗

哼，什麼「豐亨豫大」！還不是蔡京搞形象工程，拍官家的馬屁！老頭子我心裡跟明鏡似的。

小弟我臨時代表一下「看熱鬧派」

你們看我這麼認真，自然是「找問題派」的絕佳代表。

畫下「太平盛世」大餅，鼓勵皇帝縱情享樂，因而加速了北宋的滅亡。

而在下一篇跋文中，他進一步指出《清》卷是在宋徽宗與蔡京所謂「豐亨豫大」時期所創作。而他也提到了卷首有徽宗的「瘦筋五字簽及雙龍小印」。

「看熱鬧派」的代表馮保，是個明代著名太監，沒有民間生活經歷，看畫只是看熱鬧，因此覺得「心思爽然」。另外，馮保跋文題於萬曆六年（一五七八），說明《清》卷此前已入明內府。確切入宮時間呢？在嘉靖四十四年（一五六五），從大奸相嚴嵩家抄出來的。馮保之後，還有一個叫如壽的人（一說其為清初僧人）題跋，全部跋文就此結束。

《清明上河圖》跋文為什麼只到明末？
「蓋章狂魔」乾隆帝為什麼沒有留下任何痕跡？

這就要從太監馮保說起——他不光題了字，還鈐了四方印，其中兩印「永享」，最特別是有一印「馮永享收藏書畫記」，如果此畫仍在皇宮，他怎敢蓋上這印章？所以，他必定是將《清明上河圖》竊為己有了。後來，《清》卷從馮保手中流出，也因此，「如壽」這般民間人士才有機會題跋。

余情

御之暇嘗閱圖籍見宋時張擇端清明上河圖觀其人物界劃之精樹木舟車之妙市橋村郭迥出神品嚴真畫之在目也不覺心思爽熙雖隋珠和璧不足云貴誠希世之珍嶽宜珍藏之時萬曆六年歲在戊寅仲秋之吉欽差總督東廠官校辦事兼掌御用監司禮監太監鎮陽雙林馮保跋

①《宋史》志第一百二十六《食貨上一》：「徽宗既立，蔡京為『豐亨豫大』之言，苟徵暴斂，以濟多欲，自速禍敗。」徽宗朝與明末有些類似，都是一方面奢享樂，一方面危機重重，因此明人對《清明上河圖》的看法也出現兩極化，有的看到繁華，有的感到憂患。

到了清代，《清》卷曾在陸費墀、畢沅手中；前者曾任《四庫全書》總校官，後者官至湖廣總督。這兩人都貪污，所以頗有財力收藏書畫，但兩人也都死後被抄家。畢沅家又送進嘉慶內府，直到清末。乾隆皇帝於嘉慶四年正月初三去世，所以沒有機會在《清明上河圖》上蓋章或題字。

畢沅家又送進嘉慶內府，直到清末。乾隆皇帝於嘉慶四年（一七九九）十月，《清》卷從

一九一一年，辛亥革命推翻了清王朝。清廢帝溥儀派人將《清明上河圖》偷帶出宮，後藏於長春偽滿皇宮。一九四五年八月十五日本投降，溥儀倉皇逃跑，《清明上河圖》散落民間，後輾轉於一九五〇年入藏東北博物館（今遼寧省博物館），一九五三年底回藏於北京故宮博物院至今。

古書畫所謂的「傳承有緒」是什麼意思？

「傳承有緒」（有人也將「緒」寫為「序」），是指一件古書畫作品的遞藏歷史可考，也就是說，可以知道有誰收藏過，所有傳遞至今的關鍵點都有據可查。如此一來，作品的真跡可能性就大為提高。正因此，「傳承有緒」被視為鑑定書畫真偽的重要依據之一。不過，傳承有緒的作品不一定絕對是真跡，也有極少數例外，所以作品的鑑定真

偽，還要綜合筆墨風格、印章款識、材質裱功等多方面資訊來判斷。

有人說《清明上河圖》是界畫代表作，界畫是什麼？其藝術特點又是什麼？

一般來說，界畫是指借助界筆、直尺畫線的繪畫。但繪畫為何要借助畫線工具？答案是，為了畫得更精確。為什麼要畫得精確？因為畫宮室、屋木之類，就是需要精確。

有些人覺得界畫是借用直尺比著畫，線條死板沒靈氣，甚至看不起界畫和界畫家。但這種觀點太狹隘了。嚴謹與靈性不一定是矛盾的。

金人張著說張擇端「工其界畫」，又「別成家數」，正是觀察到張擇端既能準確畫舟車建築，又能畫出人物個性和靈氣。

但是，即使畫建築，張擇端也不全都使用直尺。大建築借助工具畫，但小屋子就是徒手畫了。此外，不要誤以為界畫只是要求線條直，畫家還要熟悉建築構造，要會折算比例尺度，必須懂得「一去百斜」的透視畫法，以及畫出「向背分明」的立體感等。由此也可以知道，籠統地說中國古畫重寫意而輕寫實，其實並不符合事實。

永亨

馮永亨收藏書畫記

馮保印

侍御餘清

爲什麼有好幾幅《清明上河圖》？和張擇端的畫作卻很不一樣？

《清明上河圖》是中國畫史上寫實風俗畫的超級傑作，受其影響，後世出現了很多臨仿本①。但這些仿本並不完全忠於原作，有的甚至改頭換面，與張擇端的原作差別很大。

接下來，就以明末仇英款的仿本（簡稱「明本」）和清代乾隆初年陳枚等五位宮廷畫家合作的仿本（簡稱「清本」）與張擇端的原作（簡稱「宋本」）來對照一番。

概括來說，宋本與明本、清本有三大不同：第一，基調不同。宋本的開頭是一支馱炭驢隊，行走在晨霧瀰漫的林間小路上，給人荒寒、寂靜的意象。隨後出現的「驚馬」場面，則開啟了全卷的緊張基調。明本、清本開頭都是悠閒的牧牛，明本中的牧童還吹著笛子，一派田園牧歌景象。緊隨其後的畫面，明本、清本都是看戲和迎親場面，爲全卷奠定了和諧、熱鬧、吉慶的基調。

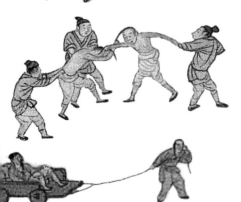

①臨、摹、仿的區別在哪裡？所謂「臨」，是指將原畫放在旁邊，一邊看，一邊照著原作畫出來。所謂「摹」，是把半透明的紙放在原畫上，在這層紙上把原畫一筆一筆勾勒出來。臨和摹都追求與原作相像，愈像愈好。如果將自己臨摹的仿製品署上原作者的名號冒充真品，就叫「贋品」。「仿」的重點不在於形似，而在於筆法、風格的模仿。因此，乍看之下，有些仿作和原作差別很大，但仍然與原作有著承傳關係。

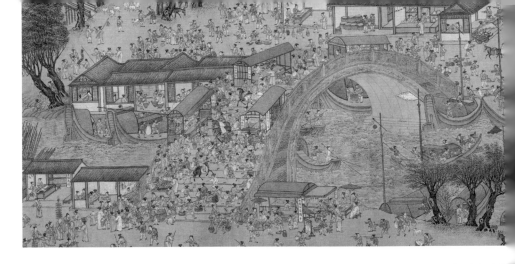

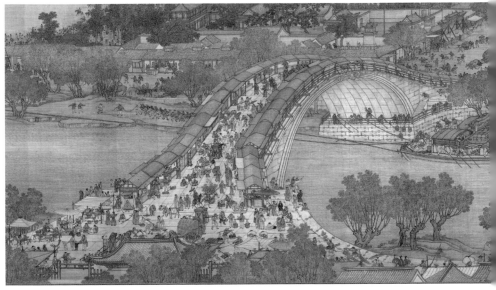

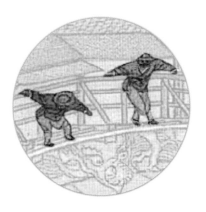

上圖是明本中的虹橋，下圖是清本中的虹橋，二者都是石橋，比宋本中的木橋堅固多了。從船與橋的比例來說，明本中的橋很是不小，但是看上去卻並不大，有一種世俗親切感；清本中的橋給人感覺非常雄偉壯大，氣勢如虹。再看船與橋有沒有矛盾——完全沒有：明本中的橋洞大極了，船隻通過橋洞綽綽有餘；清本中的船很大，但桅杆早就放下來，順利通過是一點問題都沒有。但詭異的是，清本橋頂上竟然有兩個人莫名其妙地站在護欄外，大概清院畫家是想模仿宋本中扔繩子的人，卻不倫不類。

第二，視角不同。宋本是士人視角，畫家在乎人物內心與個性，即使一個很小的小孩也能喚起觀者的情感，即使一個背影也能讓人產生某種情緒。明本是世俗視角，以商人之眼捕捉世俗趣味，是為那些追逐富貴、喜歡熱鬧的買主投其所好。清本是帝王視角，因為就是畫給剛登基的乾隆皇帝看的，要的就是吉祥和王氣。

第三，主旨不同。細讀宋本，不難感受到張擇端那份有擔當、有情懷的「士心」，而明本是投合世俗趣味，清本是迎合皇帝的需要。

明本和清本的開頭視野開闊，山勢平緩，流水安靜，田畦整齊，枝葉茂密，牧牛安逸，就像不食人間煙火的仙境一般，與宋本一開始就關注民生之必需——燃料，迥然不同。

明本和清本開頭都有迎親隊伍，並不是說中國古代清明節是結婚吉日。「迎親」對於《清明上河圖》來說，可能一種吉祥符號，用來沖淡「清明」可能使人產生的負面情緒，而把人們對畫題的理解導向「天下太平、政治清明」。看戲也是太平盛世的符號之一，人們衣食無憂，才有看戲的閒情。

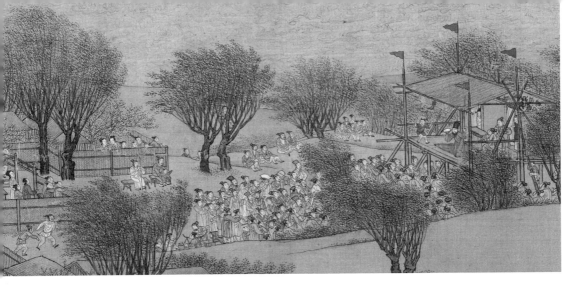

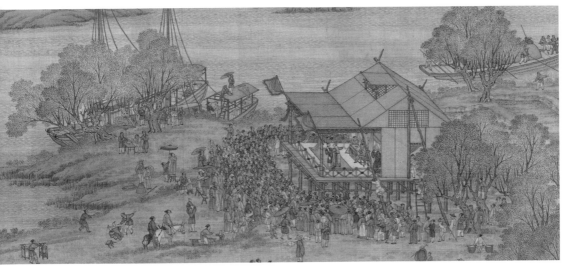

看戲的人，有的爬上樹，有的踩著
凳子，有的把桶子倒扣踩著桶底，
有的站在船篷上，還有女子爬上自
家房頂……雖說無甚深意，卻個個
是小樂趣。也有人在打架（或許是
為了爭位置），但是畫打架並不是
說治安有問題，只是博觀者一樂罷
了。實際上，明本和清本都十分注
重描繪城防安全，因為城防安全才
是讓富人和皇帝安心的重點所在，
至於那些底層人的小打小鬧，徒增
笑料，無關乎富貴者之痛癢。

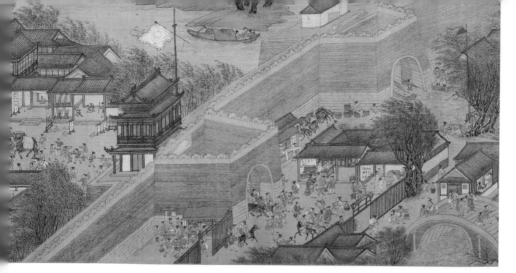

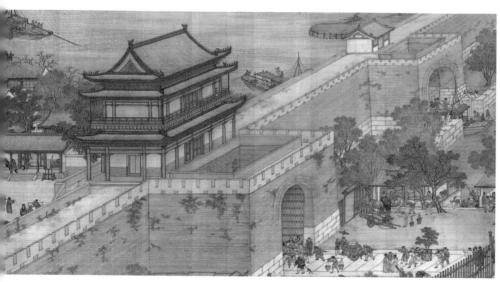

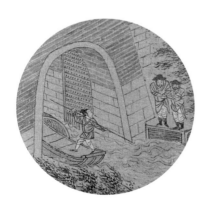

宋本中沒有城防，明清本中卻頗為
強調。明本中（上），一進城門就是
城防守備所，標牌上寫著「左進右
出」、「盤詰奸細」、「固守城池」。
地上有刀槍架和炮彈，牆上靠著盾
牌和狼筅（抗倭名將戚繼光發明的武
器），有士兵持槍站崗。城門邊的水
門也有兩個士兵把守。清本中（下），
城門下也是城防機構，兩個牌子寫
的也是「盤詰奸細」、「固守城池」。
將明、清本與宋本比照，可知宋本
無城防絕對非同小可！

《清明上河圖》畫中所描繪的，確實就是宋朝市井百姓的眞實生活？

《清明上河圖》是對北宋末年汴京市井空間及人物活動描述，非常細緻、非常生動、非常精妙的偉大畫卷，絕對是表現當時市井民生的代表作。但宋人的眞實生活是不是這樣？應該說，《清明上河圖》部分地表現了宋人某一時期的眞實社會生活；一方面，《清明上河圖》眞實在市井公共空間的眞實生活，另一方面，卻沒有登堂入室，沒有工筆細繪，因而缺少對宋人私生活的特寫。

表現宋朝（不限於北宋）民生的畫作，除了《清明上河圖》這般超重量級長卷之外，還有其他一些「小畫」也很值得看，也都是宋人眞實生活的一部分。比如，五代宋初佚名《閘口盤車圖》、北宋王居正《紡車圖》、宋代佚名《人物冊》、南宋李唐《炙艾圖》、南宋樓璹《耕織圖》（元代程棨摹本）、南宋梁楷《蠶織圖》、南宋李嵩《貨郎圖》、南宋佚名《盤車圖》、南宋佚名《水村樓閣圖》等。

此外，除了卷軸畫，壁畫也很值得看，比如山西高平開化寺的北宋時期壁畫。總之，這些「小畫」就像每一個時代的碎片，看得愈多，時代的「拼圖」就愈豐富愈完整，對於市井民生的理解會更眞切。

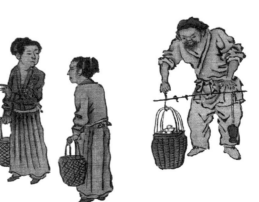

左圖人物均出自南宋·梁楷《蠶織圖》卷（美國克利夫蘭藝術博物館藏）

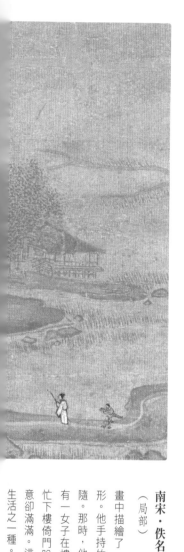

山西高平開化寺壁畫《觀織圖》

根據牆上畫工的題記，得知這幅壁畫是畫工郭發於北宋哲宗紹聖三年（一〇九六）前後陸續完成。壁畫中的織機構圖嚴謹，機械結構清晰，是極為珍貴的古代立式織機圖像資料。這種織機用腳踏板控制縱片升降，使經紗分成上下兩層，以織造平紋織物。圖中織女未穿任何上衣，腿部也大半裸露，可知古代勞動婦女日常真實一面，以及織布的辛勞。織女頭部左側牆壁上有一盞油燈，可知其日夜勞作。瞭解古人真實生活的圖像資料，壁畫也是很重要的一類。

南宋・佚名《水村樓閣圖》頁
（局部）　北京故宮博物院藏

畫中描繪了一個白衣士人回家的情形。他手持竹杖，後有抱琴童子相隨。那時，他已能望見自家院門。有一女子在樓上遠遠看見他歸來，忙下樓倚門盼望。人物雖小小，情意卻滿滿。這也是宋代讀書人理想生活之一種。

172

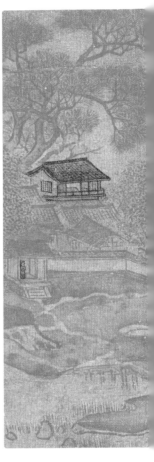

北宋・佚名《無款人物圖》頁
（局部） 台北故宮博物院藏

北宋《人物冊》，畫名就叫《人物
冊》，頂多叫《無款人物圖》，此圖
連作者名款也沒有。大約繪於宋徽
宗統治的早中期，也許與《清明上
河圖》的繪製時間大致相同。圖中
主人公是一個宋朝讀書人，他身後
屏風上掛著自己的寫真像，屋內的
陳設全都十分講究，透露著他的生
活品質。《清明上河圖》中有一些走
在路上的官員和士人，看了這幅《人
物冊》，可以想像他們宅在家時是什
麼模樣。當然，此圖代表的是當時
很多讀書人的夢想，真實生活卻不
一定這麼好。

173

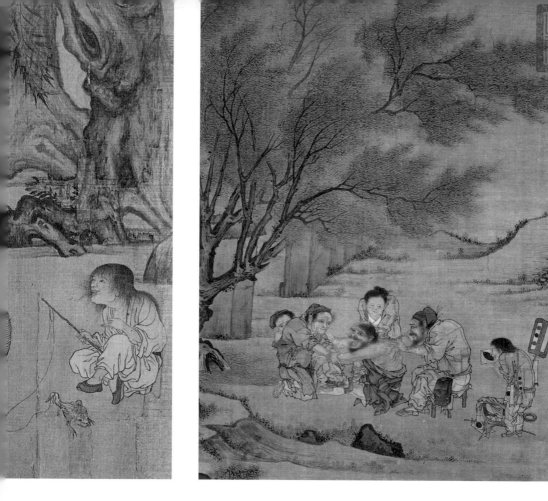

南宋・李唐 《炙艾圖》 軸

絹本 設色 縱68.9公分 橫58.7公分

（局部） 台北故宮博物院藏

《炙艾圖》是一幅存世約九百年的風俗畫，描繪一位宋朝鄉村醫生為病人施灸的情景。圖中，張大嘴巴痛苦大叫的就是病人；醫生左手扶著病人的肩背，右手用鑷子放置艾炷，就是在施灸。那兩點紅色處，就是點燃的艾炷。

艾炷是由艾絨製成的艾團，多為圓錐形，上尖下平。艾絨是由艾葉加工而成，艾葉則是一種抗菌、抗病毒的中草藥，中國人以艾葉預防瘟疫已有久遠歷史。端午節時，古人會在門口懸掛艾葉草，以求驅毒辟邪。再仔細看，畫中人物的衣服上都有補丁，甚至補丁摞補丁。醫生也不例外，褲腿甚至破了一個大洞，但他不以為意。

可以將此圖與《清明上河圖》中的趙太丞家醫藥鋪並觀，會發現，宋代底層百姓的醫療條件相當簡陋，而鄉村醫生與京城醫生的生活條件也有天壤之別。

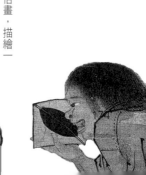

北宋・王居正《紡車圖》卷

絹本 設色 縱 26.1 公分 橫 69.2 公分
（局部） 北京故宮博物院藏

畫面中，媽媽抱著嬰兒哺乳，還一邊轉動紡車。對面的老婦人胸脯袒露，乳房乾癟。她手中提的兩個線團就在胸前，麻線悠悠蕩蕩，隨著對面村婦搖轉車輪抽取到紡錠上去。老婦膝蓋補丁上有一朵俏皮的梅花，簡直就是貧苦生活中的一抹美學亮色。還記得《清明上河圖》開頭那戶農家場院裡，有一個女子的身影？畫中看不清楚細節，這幅《紡車圖》可以作為特寫鏡頭，補充對那戶農家的認識。宋代很多女性的日常生活大約就是如此：紡織、餵豬、哺育後代，生活像小河一樣流淌，沒有多少浪花，但是心中多少也有時時開放的小紅花。

175

清明上河圖 宋朝的一天

作者	田玉彬
特約編輯	田麗卿
封面設計	劉孟宗
內頁設計	崔正男
版權	吳亭儀
行銷業務	周丹蘋、賴玉嵐、林秀津、周佑潔、郭盈均、賴正祐、黃崇華
總編輯	劉憶韶
總經理	彭之琬
事業群總經理	黃淑貞
發行人	何飛鵬
法律顧問	元禾法律事務所 王子文律師
出版	商周出版 台北市南港區昆陽街 16 號 4 樓
電話	（02）25007008　傳真 （02）25007759
Email	bwp.service@cite.com.tw
發行	英屬蓋曼群島商家庭傳媒股份有限公司城邦分公司 台北市南港區昆陽街 16 號 8 樓
書虫客服服務專線	02-25007718 02-25007719
24 小時傳真專線	02-25001990 02-25001991
服務時間	週一至週五 9:30-12:00 13:30-17:00
劃撥帳號	19863813　戶名：書虫股份有限公司
讀者服務信箱 Email	service@readingclub.com.tw
香港發行所	城邦（香港）出版集團有限公司 香港九龍土瓜灣土瓜灣道 86 號順聯工業大廈 6 樓 A 室
Email	hkcite@biznetvigator.com　電話（852）2586231　傳真（852）25789337
馬新發行所	城邦（馬新）出版集團 Cite（M）Sdn Bhd
	41, Jalan Radin Anum, Bandar Baru Sri Petaling, 57000 Kuala Lumpur, Malaysia.
Tel	（603）90578822　Fax（603）90576622　Email cite@cite.com.my
印刷	卡樂彩色製版印刷股份有限公司
總經銷	聯合發行股份有限公司 新北市 231 新店區寶橋路 235 巷 6 弄 6 號 2 樓
初版	2022 年 12 月 24 日
初版 7.5 刷	2024 年 08 月 09 日
定價	550 元

讀者回函卡

國家圖書館出版品預行編目 (CIP) 資料

清明上河圖：宋朝的一天 / 田玉彬著 . -- 初版 . -- 臺北市：
商周出版：英屬蓋曼群島商家庭傳媒股份有限公司
城邦分公司發行 , 2022.12　176 面；17×23 公分
ISBN 978-626-318-531-9(平裝)
1.CST: 中國畫 2.CST: 畫論 3.CST: 社會生活 4.CST: 宋代
945.2　　　　　　　　　　　　　　　111020427